READ THIS IF YOU WANT TO TAKE GREAT PHOTOGRAPHS OF PEOPLE.

偉大攝影的基礎：人物（暢銷紀念版）

原著書名	Read This If you Want to Take Great Photographs of People
作　　者	亨利·凱洛（Henry Carroll）
譯　　者	林資香

總 編 輯	王秀婷
責任編輯	李　華、吳欣怡
美術編輯	于　靖
版　　權	徐昉驊
行銷業務	黃明雪

發 行 人	凃玉雲
出　　版	積木文化
	104臺北市民生東路二段141號5樓
	電話：(02) 2500-7696｜傳真：(02) 2500-1953
	官方部落格：www.cubepress.com.tw
	讀者服務信箱：service_cube@hmg.com.tw
發　　行	英屬蓋曼群島商家庭傳媒股份有限公司城邦分公司
	臺北市民生東路二段141號11樓
	讀者服務專線：(02)25007718-9｜24小時傳真專線：(02)25001990-1
	服務時間：週一至週五09:30-12:00、13:30-17:00
	郵撥：19863813｜戶名：書虫股份有限公司
	網站：城邦讀書花園｜網址：www.cite.com.tw
香港發行所	城邦（香港）出版集團有限公司
	香港灣仔駱克道193號東超商業中心1樓
	電話：+852-25086231｜傳真：+852-25789337
	電子信箱：hkcite@biznetvigator.com
馬新發行所	城邦（馬新）出版集團 Cite（M）Sdn Bhd
	41, Jalan Radin Anum, Bandar Baru Sri Petaling, 57000 Kuala Lumpur, Malaysia.
	電話：(603) 90578822｜傳真：(603) 90576622
	電子信箱：cite@cite.com.my

製版印刷	上晴彩色印刷製版有限公司

城邦讀書花園
www.cite.com.tw

【印刷版】
2017年 5 月 2 日　初版一刷
2022年 7 月 12 日　二版一刷
售　價／NT$380
ISBN 978-986-459-415-3

【電子版】
2022年 7 月
售　價／NT$380
ISBN 978-986-459-414-6（EPUB）
有著作權·侵害必究 Printed in Taiwan.

國家圖書館出版品預行編目資料

偉大攝影的基礎：人物 / 亨利.凱洛(Henry Carroll)著；林資香譯. -- 二版. -- 臺北市：積木文化出版：英屬蓋曼群島商家庭傳媒股份有限公司城邦分公司發行, 2022.07
　面；　公分
譯自：Read this if you want to take great photographs
ISBN 978-986-459-415-3 (平裝)

1.CST: 人像攝影 2.CST: 攝影技術

953.3　　　　　　　　　111007959

READ THIS IF YOU WANT TO TAKE GREAT PHOTOGRAPHS OF PEOPLE.

偉大攝影的基礎：人物

Henry Carroll

亨利・凱洛 —— 著

林資香 ———— 譯

CONTENS 目錄

你的初心

先闔上書吧。認真看著鏡子，問問自己：「我是誰？我為什麼想拍攝人物？」

一旦你找到答案，就能走上成為偉大攝影師的正確道路了。因為，人物攝影能訴說的，不僅是照片中人的故事，還有攝影者——也就是你的故事。

本書蒐羅了五十位攝影師的作品，他們全是技巧高超的大師，各具人物攝影的獨到之處。賞析他們的作品能開啟眼界，激發新鮮想法、靈感和技藝，藉此發展出屬於自己的人物攝影風格。不過，在開始前我要強調一件事：

人物攝影不只是拍攝「人」，而是「人的故事」。

為了達成這個目標，你必須擁抱自己的創意。對啦，技術知識也很重要，但我假設你已對一些基礎知識有所了解，像是快門速度與光圈之間的差異、引導線（leading lines）、以及三分法（rule of thirds）等。

如果上面最後一句話讓你摸不著頭緒，那麼我建議你可以先讀《偉大攝影的基礎》（積木文化出版），這本書涵蓋了最基本的攝影必備技巧。但切記不要被技術面的東西過度分心了，技巧人人都學得會，然而用鏡頭拍攝出人的靈魂則是難上加難。

好消息是，這本書就是要教你這些事，然而你必須靠自己去探索自我與他人的連結。等等！在你從這段多愁善感的談話中抽身之前，容我介紹一條最精華的「人物攝影黃金守則」。請接著看下去吧。

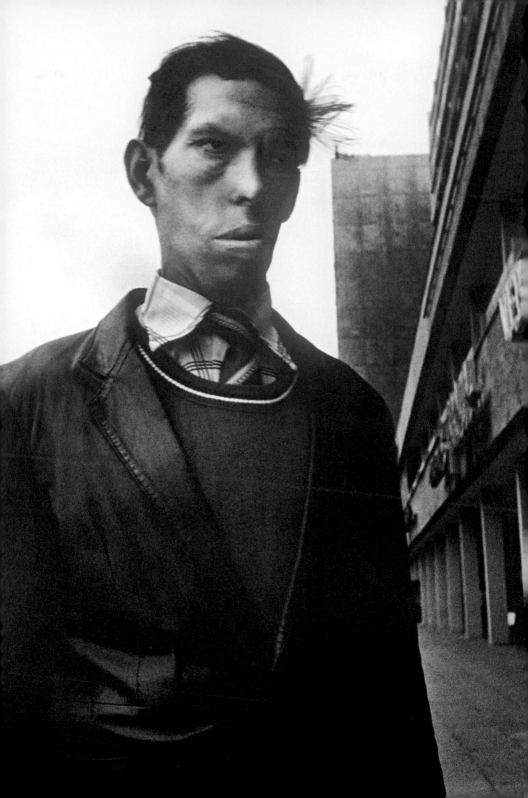

相信眼睛的直覺

也許你已經學過許多「構圖方法」，但它們並不是攝影的最高指導原則，不如把它們當作參考，攝影師必須視情況遵循或忽視這些規則。因為，所謂一張好的構圖，除了看起來順眼，更重要的是「感覺對」。

我想說的是，當你的拍攝對象是活生生的人，只有一條規則是你必須謹守的，那就是「相信眼睛的直覺」。你正在拍誰？他們的情緒處於什麼狀態？你自己的情緒如何？拍攝的地點在哪裡？周遭有哪些事情正在發生？這些都是你在按下快門時必須意識到的事情，這一章將告訴你如何做到。

傾聽直覺，它會告訴你關於拍攝對象及周遭環境的事。

有時候，你的視覺本能會引導出中規中矩的構圖；但其他時候，它會引導你去創造出打破規則的構圖。這兩種狀況，結果可以同樣強烈有力，還是一句話——遵循直覺的引導就對了。

〈1983年9月19日，東柏林〉
19 September 1983, Esat Berlin
北島敬三

9

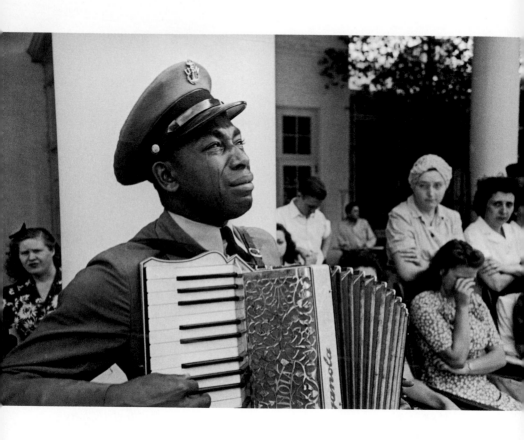

〈海軍樂隊樂手〉*Navy Bandsman Graham Jackson*
艾德・克拉克（Ed Clark）
1945年

照本宣科

艾德·克拉克是出了名的攝影模範生，能將「標準構圖」發揮得淋漓盡致、令人讚嘆。

這幅攝影中的主角是海軍上士 Graham Jackson，他流著淚的雙眼正看向一列奔馳而過的葬禮火車，上面載運著小羅斯福總統的遺體。當時他的手風琴正在演奏〈念故鄉〉（Goin' Home），雖然攝影無法記錄聲音，但畫面已道盡了一切，不是嗎？

標準的三分法、延伸空間（lead room）、取景（framing），全都在這裡。

這幅作品不適合過度分析，所以我盡可能扼要地說明。畫面中的主體被放在照片左緣三分之一的位置，他的眼睛則位於上方三分之一的位置——典型的三分法。右邊留有充足的空間，讓他的視線能越過畫面延伸出去，這就是「延伸空間」的技巧；而他的正後方就是白色柱子，在一幅可能會相當雜亂的構圖中成功創造出一個乾淨空間，此為有意識的刻意取景使然。

藉由照本宣科的守則，你可以將個人風格從畫面中完全抹除。某些時候攝影師需要保持沉默，好讓拍攝對象來訴說故事。

這樣的構圖，讓 Graham Jackson 的悲傷樂音得以在他揮乾眼淚數十載之後，仍然飄揚於空中久久不散。

其他範例
瑪格麗特·伯克－懷特
（Margaret Bourke-White）P.32
伊波利特·貝亞德
（Hippolyte Bayard）p.69
羅伯特·杜瓦諾
（Robert Doisneau）p.82

前後景的連結

輕敲著桌上的錫製菸草盒，一位養牛的牧場主人無力地坐在桌邊，他的牧場剛因一場森林大火而付之一炬。攝影師山姆・亞柏（Sam Abell）捕捉到他全神貫注的思考神態。他是如何做到的呢？

答案就在「層次」之中。請觀察畫面中的元素如何互相對比、被擺放在完美的位置——男人占據圓桌的空間，他的孫女占據了床的空間，牛角壁飾則占據了他們頭頂上方的牆壁空間。三個關鍵的構成要素皆未彼此重疊或互相干擾。

注視拍攝對象的同時，也要留意背景。

我們都知道要小心別讓「樹從主角頭上長出來」這種失禮的構圖發生。前景和後景物體的關係若沒有好好安排，將會使主、客體的比重失衡，甚至相互抵消。無論是調整拍攝對象還是攝影者的位置，都要確保所有入鏡的元素可以同時發揮作用。

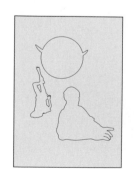

層層鋪設構圖，帶領觀看者走一趟視覺旅程，宛如訴說一個故事。這個成年人為了全家人的生計，正在承受沉重的負擔，他身後的孩童卻仍天真無邪，畫面中也出現了象徵堅忍的暗示。這些景物建構出強而有力的訊息，宣告著男人的責任並未隨著牧場而結束，家庭才是奮鬥的終點。

〈牧場主人和他的孫女〉
Rancher John Fraser and his granddaughter Amanda
山姆・亞柏
1996年

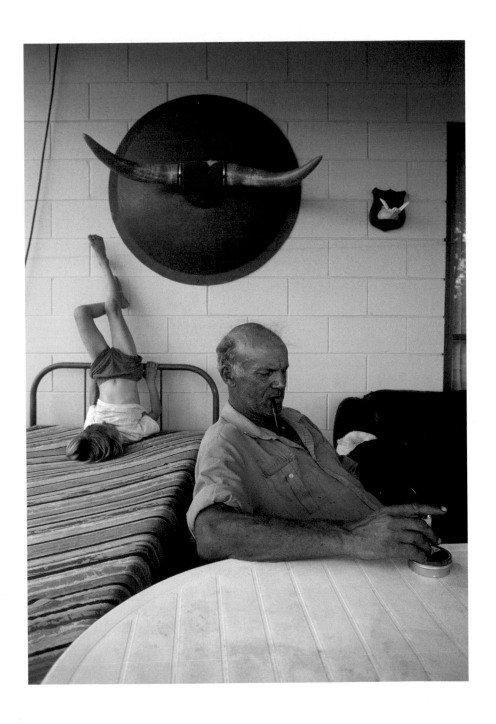

〈無題 #92〉*Untitled #92*
辛蒂‧雪曼（Cindy Sherman）
1981年

角度很重要

辛蒂‧雪曼以拍攝自己在鏡頭前扮演的各式刻板印象所描繪之女性角色而聞名，從蛇蠍美人、勾引男人的狐狸精，到逃家女孩、家庭暴力的犧牲者，無一不包。

其他範例
吉莉安‧韋英
（Gillian Wearing）P.87
傑夫‧沃爾（Jeff Wall）p.88
湯瑪斯‧魯夫
（Thomas Ruff）p.114

她運用戲劇化的鏡頭角度，操縱觀看者對那些角色的認知。在這幅作品中，我們不禁以輕貶的目光看她，因為她穿著女學生制服、弓身趴在地上，顯得極為脆弱，宛如一名鏡頭外施暴者唾手可得的獵物。這個作品以略帶幽默而令人不安的方式，認同了世俗眼光下的某種女性。

鏡頭角度會直接影響觀看者如何感知、理解拍攝對象。

翻回第 8 頁，北島敬三帶出的是一種截然不同的呈現。他以近距離「從臀部高度往上拍攝」的方式仰視路人。這個觀點，使畫面裡的主角高聳屹立，即便是無名的陌生人，都呈現出巨大而全能的存在感。而觀看的人會覺得自己是相對弱勢的一方。

然而，並不是一定要誇張的角度才能拍出有敘事力的作品。眼睛通常會傾向選擇較中立的角度，把鏡頭和拍攝對象放在同一水平上。一般而言，拍攝頭像時，鏡頭與拍攝對象的鼻尖成一直線；拍攝四分之三（至大腿）的人身像時，與拍攝對象的胸部成一直線；拍攝全身像時，則與他們的腰部成一直線。

頭像

這是一位失去家園的小女孩已被遺忘的臉孔，是所有被全球化犧牲人們的有力象徵；她的雙眸不曾停止穿透鏡頭，凝視著我們這些少數的幸運兒。

這幅作品被奉為人物構圖的經典，緊湊、塞滿空間的取景，讓我們不受干擾地為女孩的雙眸以及它們所訴說的一切所吸引。她占據了整個畫面卻不顯狹促，頭頂上方雖仍有些空間，但是不多；中立的視角消除了因高、低角度可能導致的任何評斷與偏見。這構圖看似簡單，但只要人物與留白間任何一項元素略為偏離了，這個人頭就會看起來像一坨布丁。

鏡頭種類對構圖的影響甚鉅。

要創作出這種構圖，得運用標準焦距或（稍）長焦距的鏡頭（參見 p.25），一般稱之為「人像鏡頭」（portrait lens）。這種鏡頭可以讓拍攝對象在柔和背景的襯托下顯得很突出，緊湊的取景能把所有令人分心的環境細節都刪除掉，讓眼睛成為唯一重點。

塞巴斯蒂昂·薩嘉多（Sebastião Salgado）是一位非常直覺性的攝影師，與拍攝對象的情感聯繫，總讓他自動找出最好的構圖。即便人們不再盯著這張照片看了，女孩充滿疑問的雙眸，仍然會在你我心中永遠凝視著。

〈失去家園的巴西女孩〉*Young, landless girl, Parana, Brazil*
塞巴斯蒂昂·薩嘉多
1996年

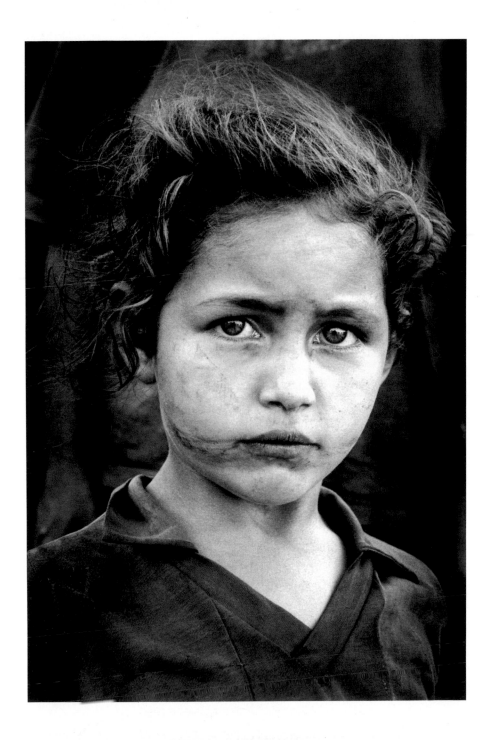

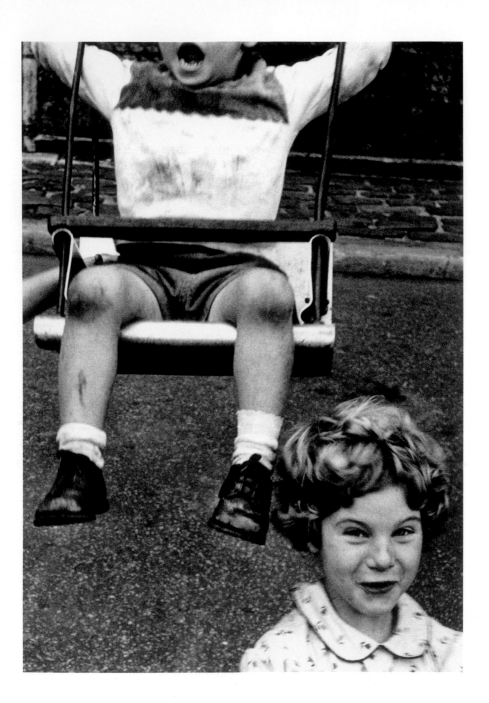

我行我素

「好的」構圖並不總是井然有序、賞心悅目。威廉・克萊因（William Klein）在這幅照片中拍攝的是玩耍的孩童，然而就像其他許多作品一樣，這幅作品也並未奉行任何為人熟知的構圖規則。

這些元素看似隨意地被拼貼在一起。男孩的臉，我們只看到張大的嘴，他的眼睛跟鼻子已飛出景框了；至於女孩，她像個幻影般突然出現在下方角落，彷彿只要一眨眼，就可能消失不見。

某些拍攝對象需要以截然不同的方式來構圖。

當我們拍攝人物時，自然會傾向於把拍攝對象安適地擺放在景框內，把靠近邊緣的地帶當作緩衝區域。因此，當拍攝對象被擺放在景框外緣，觀看者的視線被引離了中心，平衡感打亂了。這個構圖違背了所有的構圖規則，而且是有意為之。

克萊因丟給我們一記構圖的變化球，創造出一幅令人迷惑的影像，捕捉住孩童異常活躍、好動的精力。由於沒有顯而易見的視覺動線，我們的眼睛宛如在享受盤旋升降的旋轉木馬，伴隨著不斷冒發的汽水泡泡上上又下下。

〈紐約男孩＋女孩＋鞦韆〉*Boy+Girl+Swing, New York*
威廉・克萊因
1955年

細節說明一切

照片中的男人面對鏡頭站著，就像等著被拍攝的人一樣地擺好姿勢。但攝影師卻將焦點放在他的腰部，而不是頭、肩與上身。

這個站在沙漠中的男人，腰間戴著一把刀、一把手槍，皮帶扣環上飾有星條旗⋯⋯。這些細節已經透露了關於畫面中人物的一些資訊，由於看不到臉，使他顯得愈發耐人尋味、令人好奇。

拍攝人物時，別讓先入為主的觀念阻礙了你直覺想說的事。

沒有人規定構圖一定要以拍攝對象的臉為優先。在某些情況下，某些部位就是特別不重要。研究你的拍攝對象，觀察他們穿的鞋、戴的飾品，甚至梳頭的方式——這些小細節都會洩漏出他們的身分。

擺脫構圖的常規慣例，你將會更加堅定地以「心眼」看待拍攝對象。

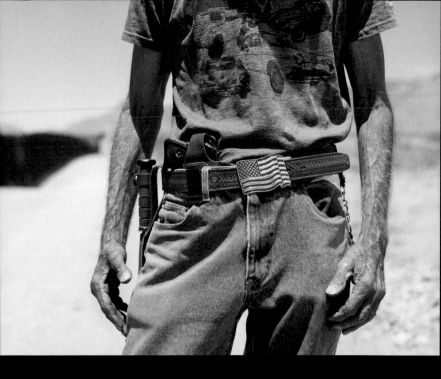

George Sprankle
來自「格蘭德河沿岸的右翼」（Right Wing Along the Rio Grande）系列作品
澤德·尼爾森

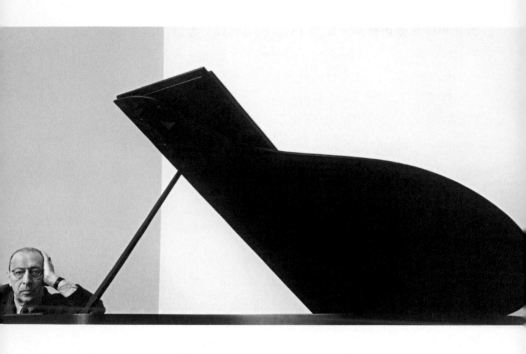

〈俄國作曲家史特拉文斯基〉
Russian composer Igor Stravinsky
阿諾德・紐曼
1946年

當心靈交會時

構圖
捕捉個性

與其將作曲家史特拉文斯基（Igor Stravinsky）安適地置放於畫面之中，阿諾德・紐曼選擇把他放在景框中極為邊緣的位置，而將注意力轉移到他的鋼琴上，作曲家因鋼琴巨大的音符形狀而顯得矮小。攝影師調皮地提醒著我們，是音樂造就了人類。

其他範例
多諾萬・衛理 P.26

運用構圖，走進拍攝對象的內心世界。

你所拍攝的每個人都不一樣。搞清楚他們獨一無二的特性——例如性格、職業或身體上的特徵，就可以找出足以捕捉其個性的構圖。

當然，挑選與你有密切關係的拍攝對象也有所幫助，因為攝影師與拍攝對象之間的心靈交會時，可激發構圖的靈感。紐曼不怎麼在意構圖規則，而史特拉文斯基曾坦承：「我從未真正理解音樂，但我可以感受到它。」

技術焦點

焦距與構圖

決定構圖時，鏡頭焦距的影響力比其他任何因素都來得大。無論是短焦距、標準焦距或是長焦距，都各自擁有極為鮮明的不同特性。因此，為了正確傳達想訴說的故事，就必須運用正確的焦距。

短焦距／廣角

如果你想要把周遭的環境放進景框（參見 p.13），運用短焦距準沒錯，但是要格外留意拍攝對象如何被置放，別讓他們迷失於環境細節中。要以短焦距鏡頭拍進遠景，意味著攝影師通常得更接近拍攝對象；而景深也要變得更深，同時表示更多景物會在焦距內。特寫式的拍攝，會讓人物有些扭曲失真。

相機設定（依片幅尺寸）
4/3：<18mm
APS-C：<24mm
全幅：<35mm
6x6中片幅：<50mm
4x5大片幅：<120mm

標準焦距

標準焦距能營造略為緊湊的構圖。如何截取周遭的環境仍取決於距離，但拍攝對象將趨向填滿景框中更多的空間。標準焦距的距離感，與肉眼所見較為相近（參見 p.10），景深比較淺，背景可能會模糊失焦，並把拍攝對象往鏡頭前帶。特寫時仍會讓景物有些微的扭曲失真，但沒有廣角鏡頭明顯。

相機設定（依片幅尺寸）
4/3：25mm
APS-C：35mm
全幅：50mm
6x6中片幅：80mm
4x5大片幅：150mm

長焦距／望遠鏡頭

焦距稍長的鏡頭被稱為「人像鏡頭」。由於緊湊的景框與極淺的景深，幾乎所有的環境細節都會被排除在外，讓拍攝對象確實出現在鏡頭前，獲得全部的注意力（參見 p.17）。人物身上細微的物件如飾品、商標等，都會在這種鏡頭下無所遁形。但拍攝對象的特徵不會有明顯的扭曲失真。

相機設定（依片幅尺寸）

4/3：>40mm

APS-C：>50mm

全幅：>70mm

6x6中片幅：>120mm

4x5大片幅：>240mm

鏡頭變形（lens distortion）

所有的鏡頭都會有這種情況，但極短焦距如廣角鏡頭則特別明顯。垂直及水平線條會往外彎曲，而彎曲的程度在景框邊緣區域更加嚴重。

在拍攝人物時，鏡頭變形的現象會導致最靠近鏡頭的特徵或肢體扭曲失真。當你試圖搞幽默時，這個效果看起來極有噱頭；或者想運用它產生戲劇效果時，也可以發揮很強大的作用（參見 p.13）。因此，這種手法常受到新聞攝影記者的青睞。

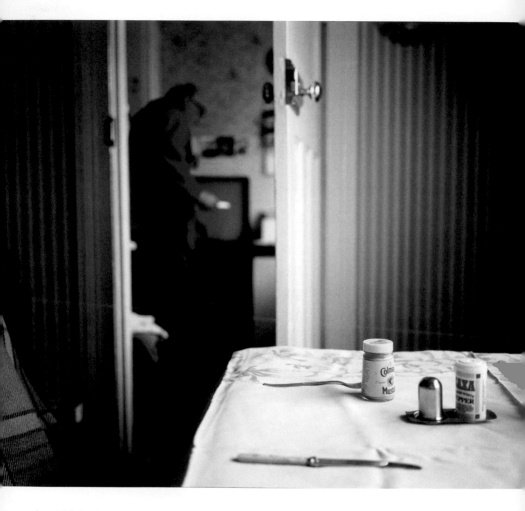

〈我叔叔的家〉*My Uncle's Home*
多諾萬・衛理
1998年

關注環境

假設你將拍攝某個認識的人，無論是朋友、家庭成員或是工作夥伴。試著想一想，他們會讓什麼樣的事物圍繞在自己身旁。

他們有什麼隨身物品？他們會把車子維持得煥然一新，還是堆滿垃圾雜物？他們的床頭櫃上擺著什麼？環境或情景的問題，是拍攝人物時必須處理的基本問題之一。

環境是這幅作品中的重要元素，還是應該把所有的環境細節都刪除殆盡？

這幅攝影作品，顯示出攝影師的叔叔正在廚房裡磨磨蹭蹭、忙東忙西，但淺景深（參見 p.40 頁）使他變成只是背景中一抹模糊不清的殘影，於是觀看者的注意力自然被前景中的餐桌布置所吸引。這些情境的小細節訴說著千言萬語，讓我們一窺拍攝對象的價值觀、生活方式以及日常的例行工作——甚至彷彿可以聽到晚餐時的交談內容。而這一切，全都來自於一瓶芥末醬！

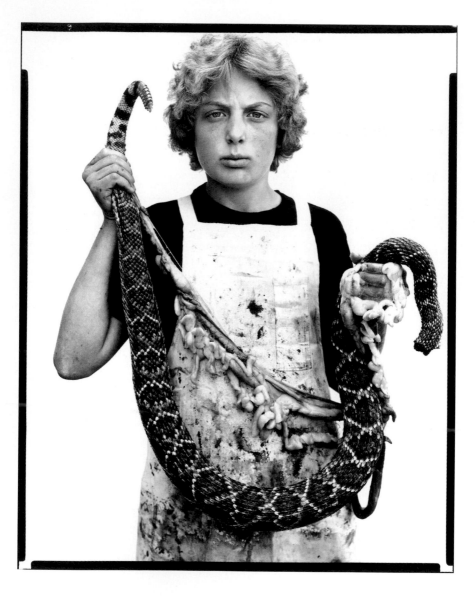

〈1979年，十三歲的德州響尾蛇剝皮工人〉
Boyd Fortin, Thirteen Year old Rattlesnake Skinner,
Sweetwater, Texas, March 10, 1979
理查・阿維頓（Richard Avedon）

從世界抽離

這幅白背景的作品完全割除了環境，如同那條蛇的內臟般被硬生生拿走了，一點線索都不留，導致觀看者對於畫面中角色們的處境毫無頭緒。

為了拍攝「美國西部」（In the American West）系列作品，理查‧阿維頓走遍窮鄉僻壤的小鎮及與世隔絕的牧場，探索真實的美國西部。那塊土地上的人們，與我們在電影中看到的牛仔神話相距甚遠。阿維頓隨身攜帶著一套白色的背景帷幕，把它固定在建築物外頭，當成一座臨時搭建的攝影棚。

樸素背景會使拍攝對象從世界抽離並凸顯出來，讓觀看者得以對他們進行仔細檢視。

藉由把拍攝對象置放於單純樸素的背景中，攝影師抽離了所有背景情境的證據，讓拍攝對象躍然而出，把觀看者的所有注意力導向人物。當我們想要全心關注拍攝對象時，就會這麼做。

阿維頓在這些無名的西部工人之中尋找引人注意的對象，並運用他在工作室中拍攝明星時同樣乾淨的規格去拍攝他們。白色背景下，這些人物的美並非來自於精心打扮及社會地位，而是生活。

其他範例
菲利普‧海恩斯 P.34
貝蒂娜‧馮‧茲維爾
（Bettina von Zwehl）P.60
賈米瑪‧史塔莉
（Jemima Stehli）P.72
亨德里克‧蓋森思
（Hendrik Kerstens）P.113

情境
布景 mise en scéne

布景大師

其他範例
辛蒂·雪曼 P.14
賈米瑪·史塔莉 P.72
傑夫·沃爾 P.88
杜安·邁克爾斯 P.106

一個女人獨自坐在候診室中。她的腿上攤著一本書，散開的書頁顯示出她的心不在焉；她身後豎放著兩臺毫無生氣的電腦螢幕，再往後，可以透過窗戶看見一些蕨類植物。但那是戶外，亦或只是另一間同樣的無菌室？

漢娜·斯塔基（Hannah Starkey）把女性拍攝對象小心翼翼地安置在一個經過精心設計的環境中，這個「舞臺」傳達出模稜兩可、孤獨與不安的感覺。每一件事物都由藝術指導擺放，旨在反映出攝影師自身對於在倫敦生活與工作的女性之感受。

確保畫面中的每一件物品，都有話可說。

斯塔基將每一幅作品都處理成一幕舞臺劇，舞臺上編碼過的元素，一同道出故事。道具、家具、色彩與燈光都具表現性，你甚至可以感受到環境本身也是演員。

安排布景時，也要把拍攝的方法考慮進去。運用深景深（參見 p.40），可以使畫面中的每個元素都清晰對焦，因而擁有同等分量，也會讓拍攝對象感受到自己是環境的一部分。

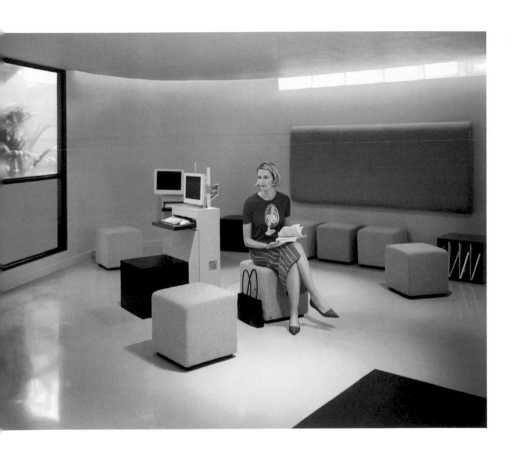

〈牙醫〉*The Dentist*
漢娜・斯塔基
2003年

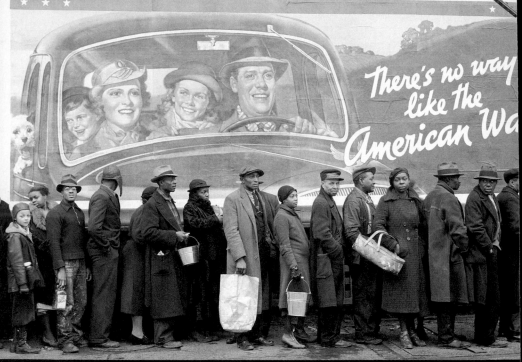

〈肯塔基州路易斯維爾〉 *Louisville, Kentucky*

「對立」的吸引力

情境

juxtaposition 並列

拍攝人物時，不可能有所謂「中立」的環境。情境始終是流動的，尤其是當拍攝對象訴說的故事與環境訴說的故事大相逕庭時，「並列」的狀態就出現了。

其他範例
山姆・亞柏 P.13
維加（Weegee）P.81
威廉・艾格斯頓
（William Eggleston）P.102

在這幅作品中，瑪格麗特・伯克－懷特捕捉到一列水災後排隊等候食物分發的非裔美人。他們無處可去，不像身後海報中的白人家庭，在「全世界最高的生活水準」廣告標語下，興高采烈地駕駛著閃閃發亮的新車。

好的並列效果必須咄咄逼人、不容忽視。

為了讓並列產生效果，攝影師必須讓觀看者在第一時間就領會其中寓意。因此，你的構圖必不能迂迴行事，讓人花太多力氣深究。這幅作品的畫面中只塞進了兩個元素：排隊的人群（窮困）以及牆上的海報（富裕），沒有任何其他會稀釋訊息的元素。

多多訓練眼睛去察覺並列事物的存在，可以在心中設定一些對立事物，如富有與貧窮、東方與西方、胖與瘦等，然後前往可能體現其中一項特性的地方尋找對立元素。例如花幾個小時在富裕的地段尋找貧窮元素，我保證你一定可以找到符合心目中對立狀態的並列畫面。

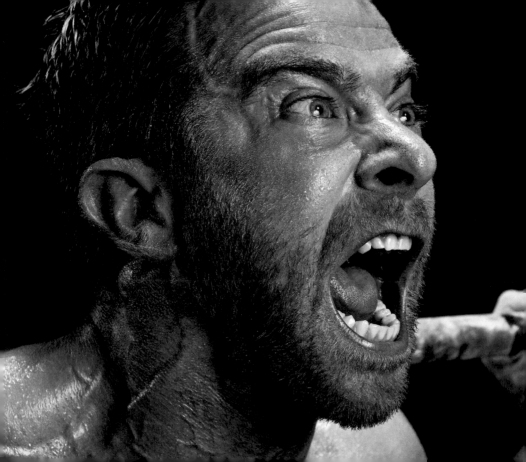

眼不見，但非心不念

兩件事使得菲利普‧海恩斯的這幅作品如此醒目而有趣。首先，這個對象是在極為特別的情境中被拍攝——當時他正在舉重；其次，我們其實沒有真的看見這個人在舉重。相反的，緊湊地框住臉孔的取景，讓觀看者集中注意他那極具吸引力、動物般猙獰的表情上。

刻意安排在畫面外的事物，與畫面內的事物同等重要。

表達情境，與人物本身同為人物攝影的重點。但這並非意味著一定要把情境完整呈現出來，有時僅僅提供情境的暗示就足夠了，無論是透過精心設計的作品標題，或是畫面中微妙的視覺線索。

容我重申一次人物攝影大哉問：「我想要用鏡頭捕捉到什麼？」對海恩斯來說，他有興趣的不是舉重本身，而是這個活動如何使一個人轉變，成為另一個完全不同的形貌。這就是為什麼這幅照片刻意只裁取人物的臉孔。

其他範例
辛蒂‧雪曼 P.14
威爾‧史岱西 P.37
拉克‧德拉海爾
（Luc Delahaye） P.48

〈交叉運動健身者〉*The Crossfitters*
菲利普‧海恩斯
2013年

人物的蛛絲馬跡

其他範例
多諾萬‧衛理 P.26

威爾‧史岱西在「最後期限」（Deadline）系列作品中記錄了報業的沒落，一間曾經蓬勃發展的報社，如今在網路世界中掙扎求生，努力維持營運。有趣的是，在這幅私密的「人物攝影」作品中，半個人影都沒有出現，徒留這些人物使用的空間物品，讓我們思索、揣想。

這張屬於新聞記者 Mike Vitez 的桌子看起來雖然一團亂，但仍是亂中有序。以書桌上常見的慣用物品為主角，包括文件夾、電話、眼鏡、獎座、簡報和照片。是什麼樣的人，在 2012 年時依舊使用名片收納盒呢？

藉由拍攝人物留下來的蛛絲馬跡，可洩露出大量的點滴訊息。

當我們把拍攝對象從鏡頭中抽離時，一切彷彿都停止了，留下來一幅靜態的生活畫面。廣義地說，這仍是人物攝影，只是與鏡頭互動的對象並非人物本身，而是他們的所有物。

一條餐巾摺疊的方式或是一個井然有序的櫥櫃，都可能透露出拍攝對象的性格。因此，為了拍攝出一幅「成功作品」，你想偷偷移動那些物品到什麼程度，完全取決當下的主題需求。需要提醒的是，如果干預得過多，所拍攝的對象就不再是原本的那個人，而是攝影師自己了。

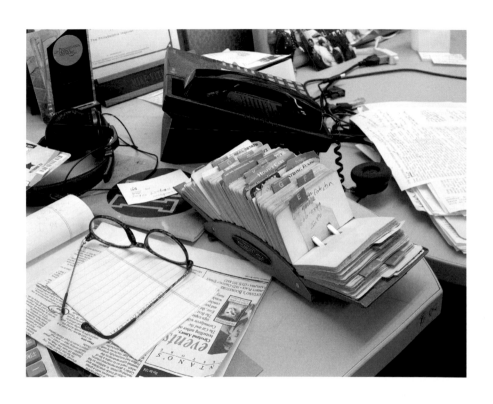

〈晚上11點14分Mike Vitez的桌子〉
Mike Vitez's Desk, 11:14pm
威爾‧史岱西
2012年

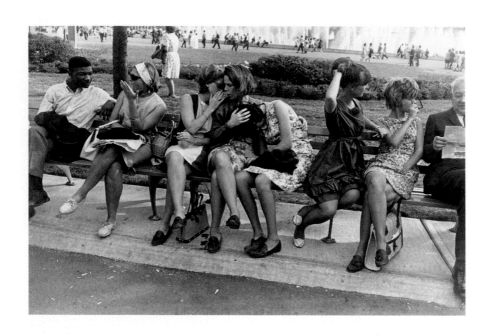

〈紐約世界博覽會〉*New York World's Fair*
蓋瑞·溫諾格蘭德（Garry Winogrand）
1964年

創造情境

情境
取景

俊俏的年輕男子專注地傾聽他正滔滔不絕的約會對象；女孩在她朋友的耳朵旁竊竊私語講八卦，而這個朋友同時還在安慰著另一個女孩；旁邊還有兩個女孩，她們的目光同時被某人或某物吸引；最後是一位閱讀著報紙的男人，正試圖保住自己在長椅上的寶座以及在畫面中的位置。

蓋瑞·溫諾格蘭德利用演員，創造出這幅場景。安排好情境，拿起相機，將眼前所見以取景框截下一部分，接著，按下那神奇的快門，把這塊場景從世界中分離了出來。

景框是個被強化的空間，會自行創造出情境。

拍攝時，你創造出一個孤立的二維空間、世界的一小段碎片。這個畫面把不相關的物件與人們連結在一起，而這個連結，很有可能是你按下快門時創造出來的。好的攝影師能看出這些連結，即便它們總是淹沒在瞬息萬變的世界。

藉由景框圍住這群呱呱叫的女孩，以及兩旁作用宛如書擋的男性，溫諾格蘭德使他們彷彿彼此依賴；那矩形世界就像是一塊電路板，如果把其中某個元素拿掉，電力就無法暢行無阻了。

其他範例
瑪格麗特·伯克－懷特 P.32
亨利·卡蒂亞－布列松 P.76
維加 P.81

技術焦點

光圈與景深

光圈是鏡頭上的一個洞，你可以選擇一個低的「f值」（f-number）讓它變大（讓更多的光線進入），或是選擇一個高的「f值」讓它變小（讓較少的光線進入）。

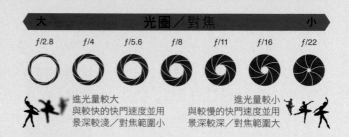

大　　　　　光圈／對焦　　　　　小

f/2.8　　f/4　　f/5.6　　f/8　　f/11　　f/16　　f/22

進光量較大
與較快的快門速度並用
景深較淺／對焦範圍小

進光量較小
與較慢的快門速度並用
景深較深／對焦範圍大

光圈與人物攝影的關係重大，因為它控制了景深。低數值會創造出較淺的景深，也就是對焦範圍很短，可將拍攝對象帶到鏡頭前，襯映柔和模糊的背景（參見 p.67）；而高數值則會創造出較深的景深，對焦範圍長，可讓觀看者看清楚拍攝對象的背景以及周遭環境（參見 p.31）。

只擁有一個固定焦距的「定焦鏡頭」（prime lenses）相較於可調整焦距的「變焦鏡頭」（zoom lenses），能提供較大的光圈，例如 **f1.8**。因為可以得到相當淺的景深，使定焦鏡頭很適合拍攝較為經典的人物。定焦鏡頭的價格也不至過於昂貴，如果你還沒有任何這類的鏡頭，或許可考慮購買一顆標準焦距，或稍長焦距的定焦鏡頭。

光圈先決（**A** 或 **Av**）

你的相機轉盤上很可能有個長這樣 � 的功能，它是「場景模式」（Scene Mode），是個耍噱頭的無用垃圾。這種綁手綁腳的預設值，讓你無法發揮創意。若要拍攝人物，「光圈先決」（**A** 或 **Av**）才是最好的模式。

光圈先決是一種半手動模式，讓你可以控制光圈，而相機則會自動調整快門速度，找出正確的曝光時間（參見 p.90）。

只需要在模式轉盤上選擇 **A** 或 **Av**，然後往轉動 f 值，按照期望的景深深淺來調整到理想數值即可。

曝光補償（exposure compensation）

你身邊也許有「很會攝影的朋友」總是諄諄告誡，手動模式（**M**）才是唯一真愛。如果你想要否決相機曝光表的建議，故意讓畫面曝光不足（更暗）或是曝光過度（更亮），手動當然極有幫助。但在曝光過度與不及的拿捏尚未成為第二天性前，還是運用光圈先決與「曝光補償」 ◪，達成相同的效果吧。

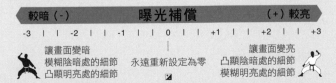

較暗（-）	曝光補償	（+）較亮
-3 \| \| -2 \| \| -1 \| \| 0 \| \| +1 \| \| +2 \| \| +3		
讓畫面變暗 模糊陰暗處的細節 凸顯明亮處的細節	永遠重新設定為零 ◪	讓畫面變亮 凸顯陰暗處的細節 模糊明亮處的細節

往 **+** 的方向轉動，會使人物變亮，膚色較明亮，陰暗處的細部較多；往 **−** 的方向轉動，則會使人物變暗，膚色較深沉，明亮處的細部較多。

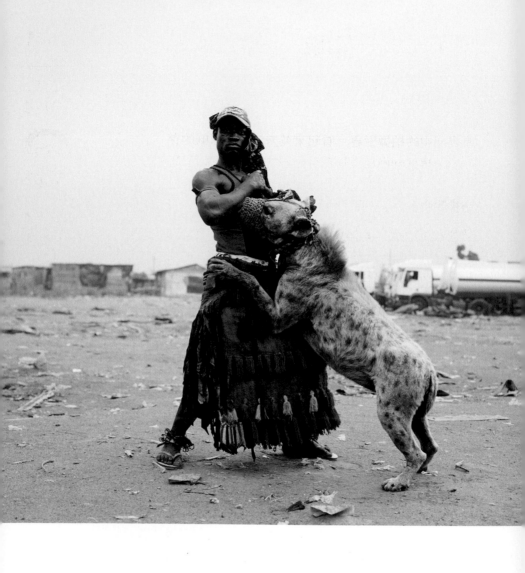

〈奈及利亞的Abdullahi Mohammed與Mainasara〉
Abdullahi Mohammed with Mainasara, Ogere-Remo, Negeria
彼得・雨果（Pieter Hugo）
2007年

當視線交會時

當畫面中的拍攝對象，看起來並未察覺攝影師的存在時，這樣的照片往往帶有強烈的「真實」感，觀看者會覺得照片中的人物，正處於他們的自然狀態，彷彿我們不經意瞥見了他們真實的一面。

若拍攝對象擺好姿勢，由攝影師將其以特定方式置放於適當位置，又是截然不同的一回事。拍攝對象很清楚自己正被拍攝，儼然成了攝影師的同謀。這時，我們看到的不是他們真正的面貌，而是他們被拍攝時表現出來的模樣。

人物攝影在拍攝對象、攝影師與觀看者之間，會形成一股「凝視」的緊繃張力。

彼得・雨果跟著一個奈及利亞街頭表演的劇團以及他們的動物，從一個村落行至另一個村落，拍攝出「鬣狗與人」（The Hyena and Other Men）系列。不知畫面中的主角是否對攝影師感到陌生又充滿文化隔閡，他直接瞪視鏡頭宛如在恫嚇般，抵禦著觀看者目光的審視。別低估拍攝對象的凝視所產生的力量，如果你要求他們正視相機，就代表他們將注視著觀看者，而這種回視，會在拍攝對象與觀看者之間造成一種衝突。在這張作品中，看與被看的兩方皆堅守著各自的陣線。

融入

其他範例
艾德·克拉克 P.10
山姆·亞柏 P.13
蓋瑞·溫諾格蘭德 P.38

這張照片中的男人們必然都意識到威廉·格德尼（William Gedney）的存在了，但是他抓住了某個瞬間，是五個男人全都專注於手邊事務的時刻。

中心人物枯瘦得就像那根支撐他的木柴一樣，正在踢一顆老舊的馬達，宛如它是某隻死在路邊的動物。旁邊的男孩們或許是他的兒子，無精打采地低垂著頭、聆聽老頭兒咕噥的話語。仔細觀察每個人物的位置如何創造出一股從左到右、有節奏的流動感。

為了捕捉人們在自然狀態下的模樣，就必須保持低調，不引人注意。

抓拍攝影（candid photography）要成功，靠的是拍攝對象、攝影師與觀看者之間運作的力量，而後兩者又更為重要。在此，攝影師注視著這些男人，我們也注視著這些男人，但是他們並未注視著我們。

為達成隱形人的條件，需要時間與空間。人們必須習慣你的存在，這得花上一段時間，絲毫急不得。再者，要給拍攝對象（們）足夠的距離，讓他們忘記你的存在，但又不至於讓攝影師（以及觀看者）覺得自己是不請自來的旁觀者。

仔細觀察格德尼與拍攝對象的相對位置，他既是這個群體的一分子，卻又同時超然於群體之外。抓拍攝影的最佳位置，就是一個可以讓攝影師保持隱形的位置。

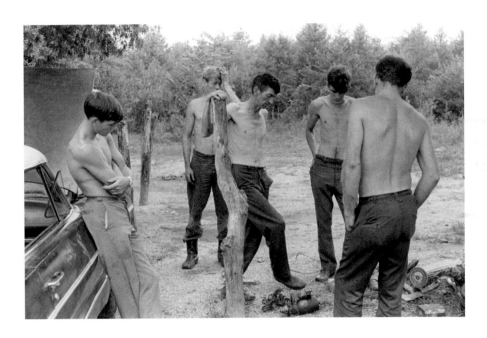

〈Cornett家族的男人與男孩們〉
Cornett family men and boys stand around a pile of
car parts; one leans on a wood pole while another
leans on a car with its hood up
威廉・格德尼
1972年

尋找那樣的神情

德國攝影家奧古斯特·桑德（August Sander）在二十世紀初的幾十年間，開始著手為他的同胞製作一系列包羅萬象的社會紀實攝影作品。

桑德的分類中包括了「農夫」及「女人」，他以相同的敬意去拍攝每一個人，如今這些作品看起來有股懷舊感。拍攝對象置身於平日的環境中並穿著平常的服裝被拍攝，幾乎每個人都直接注視著鏡頭，也幾乎都沒有笑容。

別讓你的拍攝對象隱藏在他們的微笑背後。

為拍攝而掛上的微笑宛如一幅面具，是自我意識與虛偽的表現。若你想拍出人物的「放空表情」，也就是他們沒有意識到在看人或是被人看的時候、才會自然流露的那種表情，就必須等待。一旦他們的能量精力沒那麼充沛時，你就會看到這樣的表情。慢慢來，讓一切保持平靜無波，別急著進行拍攝。

這個男人認真的表情，向我們訴說了他一生的辛勞，嚴肅的凝視雖透露出關於他的一些事，卻也同時挑戰著觀看者。「對，這就是我。」他彷彿在說，「但你又是誰呢？」在桑德的鏡頭下，這個人絕對不只是個「農夫」。

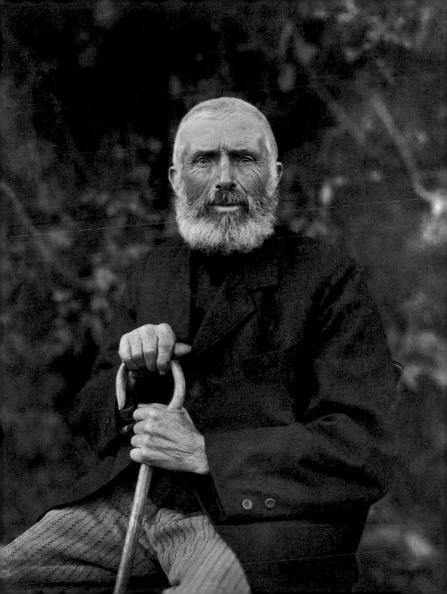

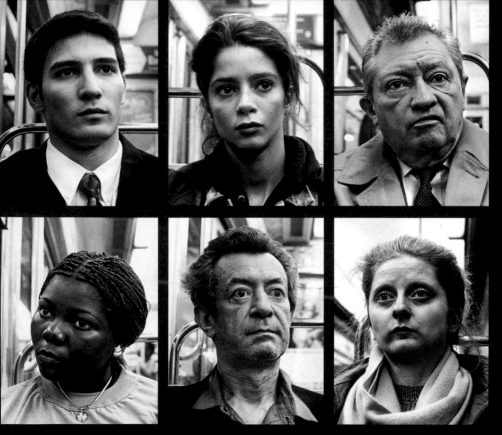

〈他人〉 *L'Autre*

拉克・德拉海爾

1999年

你在看什麼？

「放空表情」的代表作，就是這系列拉克‧德拉海爾在巴黎地鐵上以隱藏式相機所拍攝的照片。

其他範例
北島敬三 P.8

攝影師其實就坐在拍攝對象的對面，偷偷地捕捉那些完全無感於外在世界的人們。當他們坐在那裡凝視著除了另一個人以外的任何事物時，這些男女彷彿沉浸在自己強烈的思緒當中，對周遭的一切視而不見。與他人缺乏視線互動的狀態，像是一種人們啟動自衛本能的催眠練習。

使用隱藏式相機，是攝影的道德底線。

比起任何其他類型的攝影，人物攝影有更多必須考量的道德問題。而這些考量，通常是由看與被看的基本權利衍生而來。

在人們不知情的情況下拍攝他們，是對的嗎？當拍攝某人的照片時，該如何和他（她）說明？公眾與私人的定義是什麼？這些問題，有些必須由法律定義，有些則是攝影師的個人理解（參見 p.56~59）。

拍攝人物時，必須很清楚自己是否正觸及某些道德或法律底線，若遇糾紛，你得有能為自己和作品辯護的依據。

不知看向何方

許多原因讓我深深著迷於這幅出自喬·斯坦菲爾德（Joel Sternfeld）的作品。拍攝的地點，溫暖的光線，男人輕柔地夾著雪茄、卻緊緊地抱住孩子的方式，金髮且性別難辨的青春期孩童，緊繃的短褲……再再散發出迷濛難解的氣息。

但他們的凝視，卻是最讓我著迷的一點。男人直視鏡頭，他的目光與我們產生了直接連結，不但充滿自信，更讓他產生屬於「此時此地」的真實感。但在此之際，孩子的目光卻看往景框外，視線略高的凝視，似乎將他（她）的心神帶到了別的地方，彷彿望進未來。

超越景框的凝視，讓人物遠離了當下。

要求拍攝對象把他們的視線從相機移開，藉由這樣的作法，可以打破拍攝對象與觀看者之間直接的連結，將觀看者的注意力從拍攝對象身上轉移到他們可能正在思考的事物上。

孩子的凝視為這個畫面注入了一個不確定因素——在他們的後方，那有著園藝造景的美國中產階級私人車道，或許以一種「美麗新世界」（brave new world）的姿態提供了當下的庇護，但孩子的眼神讓人不禁懷疑未來將會如何。

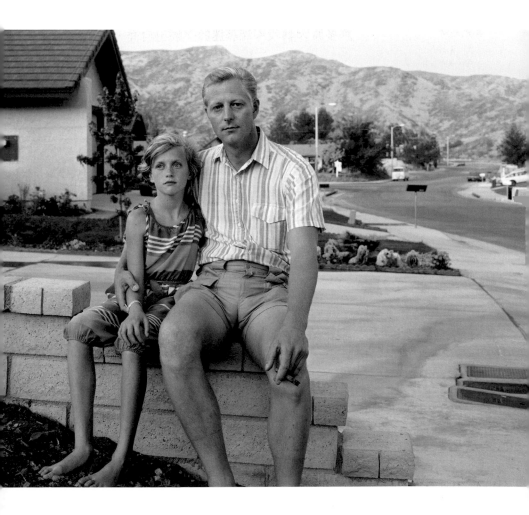

〈加州峽谷區〉 *Canyon Country, California*
喬・斯坦菲爾德
1983年

團結一心
還是分崩離析？

在保羅·史川德（Paul Strand）為 Lusetti 家族男子們以及他們的母親所拍攝的家族合照之中，缺少了一位成員。

男子們的父親死於戰爭，黑暗的門洞框圍住寡婦，暗示了他的缺席。畫面中只有一個男子直視著相機，其他人的位置以及他們各自不同的凝視方向，使他們看起來遙遠疏離、各有所思。這是幅團結一心的全家福，還是某個已在戰爭湍流中崩離的家族群像？

一幅好的合照，仍然可以捕捉住其中每位個體的特性。

要求每個人都直視相機，是拍攝大合照最常見的方法。一致的目光雖使群體中的人們顯得團結，卻也消除了每個人的個體性。

相反的，若將欲拍攝的團體擺好位置之後，故意枯等一陣子，使他們感到無聊，他們的目光與身體語言就會開始有些漫不經心、偏離失神。這時，個體間的差異性顯露出來，攝影師將可捕捉到截然不同的合照。

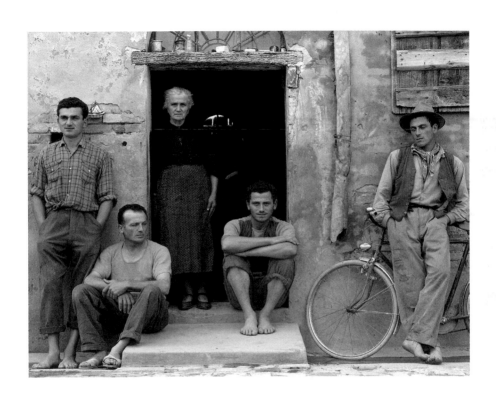

〈義大利家族〉*The Family, Luzzara, Italy*
保羅・史川德
1953年

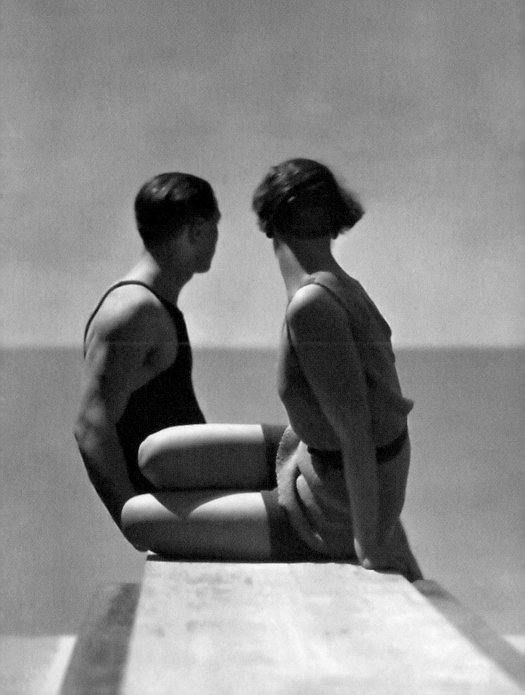

轉開頭吧！

兩個潛水者的目光看來似乎被海上的某個事物吸引住了，但實際上，他們只是盯著時尚雜誌《Vogue》位於巴黎辦公大樓屋頂上的一個簡單布景。

即便我已經洩漏了祕密，你還是很容易就會迷失在喬治‧霍寧根－胡恩（George Hoyningen-Huene）所製造的幻象之中。當他們的轉開頭時，我們否定了原本想知道拍攝對象是什麼模樣的自然渴望，反而對於他們正在注視什麼感到好奇。

沒有人規定拍攝對象必須面對鏡頭。

當人物面對鏡頭、從照片中往外看時，無論他們是直視還是看往鏡頭之外的地方，都確實回擊了觀看者的眼光，而觀看者的視線也因此受困於畫面中。

但是，當拍攝對象把目光從鏡頭移開、轉頭看進照片中的某處，奇特的事情發生了：我們的視線沒有被阻擋，反而藉由拍攝對象的眼睛，一同看進照片中的某個深處。

要營造這種氛圍，真實性不是那麼重要，拍攝對象甚至不需要真的看到了某個東西，只要讓觀看者相信他們看到了就行。

其他範例
邁克‧布羅迪
（Mike Brodie）P.98
弗雷德‧赫爾佐格
（Fred Herzog）P.116

〈巴黎潛水者〉The Divers, Paris
喬治‧霍寧根－胡恩
1930年

技術焦點

法律觀點

拍攝人物時，一定會需要注意法律和道德尺度的問題。因此我特地邀請媒體與智慧財產法專家歐文‧歐洛克（Owen O'Rorke）來解說如何合法拍攝人物。

在何種情況下，一定要取得簽署的模特兒授權書（model release）？

在商業攝影中（像是時尚攝影及廣告），最保險的答案是「一定要有」。但是，如果模特兒同意拍攝，特別是在有金錢交易的情況下，在大部分國家，有許可證明即可視同授權。

較需費心的是，必須確保每個參與者都了解照片的使用目的為何。對商業合約來說，授權書的內容愈詳盡愈好；你可以要求免專利權稅、涵蓋全球所有媒體的永久且不可撤回的使用權、可重新讓渡的權利，以此為基礎再往下商議。

然而，拍攝對象若是業餘人士，最好讓基本條款愈明確公平愈好：只需陳述照片將如何拍攝、用途為何，並讓拍攝對象同意。

拿到拍攝對象簽署的授權書當然是最有保障的，但取得這張授權書的方式，與授權書的內容同等重要。如果你對授權者施壓，或是透過欺瞞的方式取得過多權利，之後在執行上也會出現問題。而其中未支付款項的契約，是更站不住腳、易受攻擊的。

像蓋瑞・溫諾格蘭德這樣的攝影師，總不會追著街上的人們要授權書吧？

蓋瑞・溫諾格蘭德身處於一個與我們截然不同的時代。現在，不僅是「個人權利」的法律概念蓬勃發展——包括歐盟的隱私權、美國的人格權（personality right），一般民眾對於這些權利也愈來愈精明了。同時，網際網路的確使影像非常容易四處流傳，我們也愈來愈習慣有時必須將影像從網路上撤除。

不過，這也不代表街頭攝影將從此不容於世。其實各地都沒有明文規定在公共空間的人們不能被拍攝，也未必有任何依據可以讓他們向攝影者索求金錢、或是指定影像如何使用，除非該影像被利用於商業用途，如明顯、大量地運用於商品或廣告上，那麼就會出現代言的問題。代言式的商業用途有別於在報上發表、出版圖書、或是被賣到某個藝廊的情況，但還是會有隱私與誹謗的問題。別忘了如今輿論愈來愈敏感，有錢有閒的人也不在少數。

那麼，拍攝「一般人」的風險是什麼呢？

基於民事或刑事，每個人都可依法對騷擾行為要求賠償，街頭攝影師必須明白這點。一幅照片可能涉及誹謗，倘若它不公平地（或不誠實地）將某人置於某個犯罪或對其名譽有害的情境之中。

這並非意味著你有義務去美化作品，但街頭攝影的風險難辨，可能不會明顯而立即地浮現出來。舉例來說，如果你拍攝某人置身於有毒品或性工作者的街景當中，結果這位仁兄是一名社區工作者；那麼他可能會控告刊登照片的發布者，而發布者就會回過頭對攝影師採取法律行動。

如果你在拍攝前就察覺有這種風險，想辦法在現場簽屬一份授權書是最保險的作法，但若做不到，你就必須做出明智的判斷，並確信自己進行這項拍攝時並無任何抹黑、扭曲事實的企圖（這將有助於你未來的抗辯）。如果你擔心自己的行為可能涉及侵入性或誹謗的問題，最好先諮詢律師。

拍攝對象為孩童時,有不同的規則嗎?

有的。雇用孩童為模特兒,必須取得其父母或監護人的同意。即便是在公眾場合,孩童一般來說更為法庭、新聞規範、隱私權法所保護。

一張抓拍下來的孩童街頭攝影作品或許有其藝術價值,但報章雜誌若在沒有父母許可的前提下就刊登出來,顯然有欠考慮。同樣的,若你經由網站、社群媒體或是線上藝廊,發布了某個孩童的照片,也可能得冒相當的風險。

雖然私底下或透過藝廊來銷售影像,曝光度不算太高,能減少被舉發的風險,或較無散布責任,但商業風險也是攝影師必需理解的常識。一個貧民窟的孩童幾乎不可能看到自己被拍的影像,更不可能去找律師;雖然攝影師因此不會被告上法庭,但仍有道德上的問題。

「公共空間」的定義是什麼?酒吧算不算是公共空間?

英國的法律(整個歐洲亦然)並未提及「公共」(public)的定義,反而聚焦於什麼是「私人」(private)上。而關於「隱私」的辯證是:當一個人在可能被拍攝的特定場合中,可否對隱私權有合理的期待?

舉例來說,酒吧對公眾開放,家庭則否。然而,假設一個人邀請陌生人進入家中,舉行一場狂野的家庭派對,相較起來,他在一間酒吧的私人活動,反而更加受到法律的保護,讓他保有免於遭受外來侵擾的權益。因此,對於「隱私」的定義端視被拍攝者的行為或事件的性質,以及拍攝的地點而定。至今,這仍然是一個讓律師們忙個不停的問題。

警察或公眾人士可以沒收攝影師的相機或要求刪除照片嗎？

在正常情況下，答案應該是否定的，能這麼做的正當依據極為罕見。然而，許多攝影師的實際經驗又是另外一回事。

在大部分的國家中，警察有權力採取特定行動，前提是行動有助於預防犯罪，例如非法入侵、非法監視、或是對國家安全的威脅。就英國而言，這類合理懷疑也可擴展到相信該部爭論中的相機內保有重要證據。

同樣的，公眾人士或許也會藉由搶奪或破壞你的相機，來防禦他們自己可能的罪行，若他們也相信上述種種。

想要獲得補償或是要回私有物品，可能會是一個令人頗為洩氣的經驗，照理說，任何公民諮詢局處單位都應該能夠提供協助。若發生這種事情，請確保你有從任何牽涉其中的警察那裡取得姓名、電話等細節資訊（以及一張收據）。

若拍攝影像中的衣服品牌名稱清晰可見，會對該影像的使用產生任何限制嗎？

如果商標的使用是在偶然且誠實的情況下，僅為識別有關物品之用，一般來說並不會涉及侵權。因此對大部分的藝術或新聞用途來說，照片中可見的標誌或名稱並不會給攝影者帶來任何問題，但若這樣的影像被運用到更廣泛的商業用途上，就會非常危險了。

歐文・歐洛克是英國法瑞爾公司（Farrer & Co）的媒體與智慧財產法專家，處理來自權利辯論各方的合約與法律申訴相關事務。

請注意所有案例都必須取決於事實，上述說明並不構成法律建議，僅代表一般情況下的（英國）法律現況之討論與指導。不同的司法轄區在法律的適用上也不盡相同，所以如果有任何疑問，必須隨時尋求當地法律的建議。

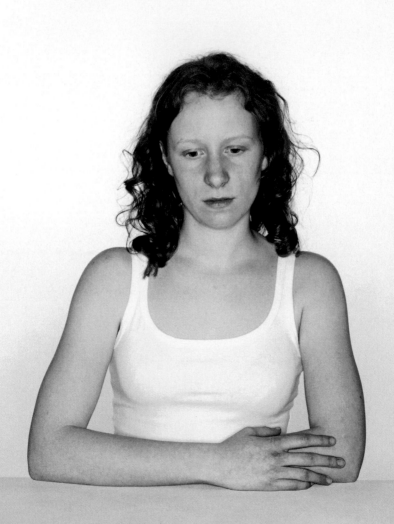

設定觸發事件

去路上抓一個攝影師，問問他「如何捕捉真情流露或具真實感的人物照片」，他可能會說：「讓拍攝對象感到放鬆，讓他們能自在地與我共處。」這理當是個好想法，不過還有另一個完全相反的作法，可以突破拍攝對象的社交外衣。

攝影師可以精心設計一套儀式，無論是精巧微妙、玩笑嬉鬧還是近乎殘酷，使人們不得不揭露出他們個性中時常被社會規範壓抑、卻更為真實的一面。

人物攝影並不一定要讓拍攝對象自在舒適。

貝蒂娜・馮・茲維爾在「阿麗娜」（Alina）系列作品中，讓不同的女人坐在一個漆黑房間裡聆聽一首情感豐富的古典樂〈致阿麗娜〉（*Für Alina*）；在這段時間中，攝影師會無預期地開啟閃光燈，捕捉拍攝對象的表情。由於閃光燈的運作非常迅速，以致於拍攝對象還來不及反應，便被記錄下孤獨沉思的狀態。整個過程，拍攝對象可說是一直處在未知的黑暗中。

要成為偉大的人物攝影師，尤其是擺拍的人物攝影師，一定要學會控制。找出與拍攝對象互動的手段，以得到想要的結果。

〈5號〉*No.5*
貝蒂娜・馮・茲維爾
2004年

揭露潛意識

其他範例
菲利普·海恩斯 P.34
吉莉安·韋英 P.87

在長時間的正式攝影過程當中,菲利普·哈爾斯曼（Philippe Halsman）有時會從他的相機後面浮上來,千方百計要求他所拍攝的那些名人跳高高。

哈爾斯曼相信當人們跳躍時,他們的潛意識會接管心靈,回復到自然不造作的狀態。有時他也會要求拍攝對象抱住膝蓋、蜷曲成胎兒般的球狀;而有時,他會要求拍攝對象伸手狀似渴望、急切地去碰觸天空,就像羅伯特·歐本海默,這位原子彈的創造者在這張照片中所做的動作。

偉大的攝影師就像心理醫師,懂得如何從他人身上哄騙、勸誘出真相。

為了要從拍攝對象身上得到某些東西,在贏取他們的信任之際,仍必須保持主控權。藉由讓他們做些好玩的活動,如跳躍、塗鴉或憋氣,使他們的心思脫離被拍攝這件事。這也有助於雙方建立起融洽的關係,特別是當攝影師也一同加入該項活動時。

哈爾斯曼的要求往往讓拍攝對象大吃一驚,因為總統和皇室成員可不會為任何人「跳高高」！但是,他們都照做了,為什麼呢?可能是因為哈爾斯曼看起來非常天真無邪吧。

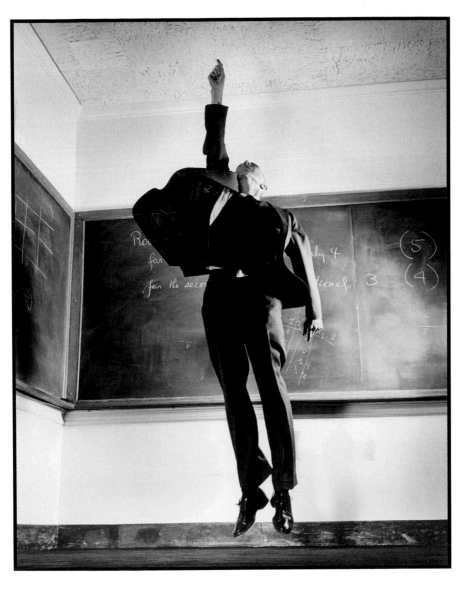

〈 Robert Oppenheimer的跳躍 〉
Robert Oppenheimer Jumping
菲利普・哈爾斯曼
1958年

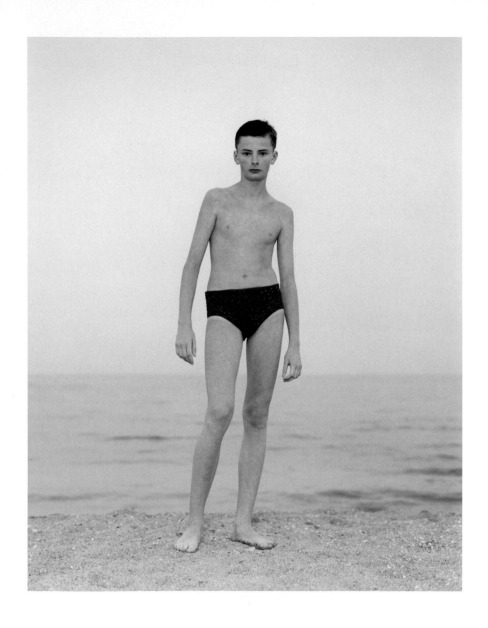

〈烏克蘭奧德薩市〉*Odessa, Ukraine*
萊涅克・迪克斯特拉
1993年

恫嚇的微妙藝術

映襯著淡藍色的天空與海水，一位孤單的男孩笨拙地站在海灘上，他那青春期的四肢就像義大利麵條一樣，不自然地懸掛在身體上。他是參與萊涅克·迪克斯特拉「海灘人物」（Beach Portraits）系列作品拍攝的自願者之一，你可以察覺到，攝影師並未做出任何努力，讓他得以在相機面前感到輕鬆自在。

其他範例
保羅·史川德 P.53
貝蒂娜·馮·茲維爾 P.60
賈米瑪·史塔莉 P.72

迪克斯特拉偏好在公共空間或是情緒激昂、情感高漲的活動事件（譬如分娩）中進行正式的拍攝，以捕捉人們最忸怩不自然、情感最為脆弱的時刻。

在這系列作品中，這些青少年在公眾面前只穿著泳衣，而攝影師則從安放在三腳架上的大片幅相機以及高聳的閃光燈背後，從容不迫地進行拍攝。

如何安排、建立拍攝工作，將會直接影響拍攝對象的情緒反應。

你是公開還是私下拍攝人物？你會在拍攝對象精神飽滿時迅速進行拍攝，還是故意慢慢來，讓他們慢吞吞地磨蹭？請依據你試圖從拍攝對象身上汲取什麼東西，來選擇不同的作法。

為了扮演好攝影師的角色，有時不得不當個討厭鬼。如果想捕捉真正偉大的人物攝影作品，有時候，你得假裝自己是另一個人，並扮演得恰如其分。

擺弄的難題

這兩個人是怎麼認識對方的？或許他們是鄰居，還是工作上的同事？又或許是一件改變生命的隨機事件，把他們連繫在一起？他們的姿勢看起來有點不太對勁。

答案是：他們毫無關係。理查·雷納迪的「碰觸陌生人」（Touching Strangers）拍攝計畫，慫恿街頭上互相不認識的人擺出親密姿勢，藉此強迫他們離開舒適圈，結果十分耐人尋味。有些人會努力設法讓彼此看起來像老朋友，有些人之間的身體語言卻表現得更為複雜。

不要壓抑拍攝對象肢體所呈現的細微差別，這些個體差異正是人物攝影的精髓。

如果你是在拍證件用的大頭照，當然有各種姿勢上的規定，手要怎麼擺，要立正站好等等。然而這種照片的本質，就是要除去個體性，這和我們想要的人物攝影大相逕庭，不是嗎？

與其把拍攝對象的自我扭曲，雷納迪的作法恰恰相反。與陌生人被迫一起被拍攝的尷尬情況，讓人們無法不表現出非常私人的情感，從刻意的肢體語言中，不經意地流露出他們與陌生人相處的能力，無論這能力是高是低。

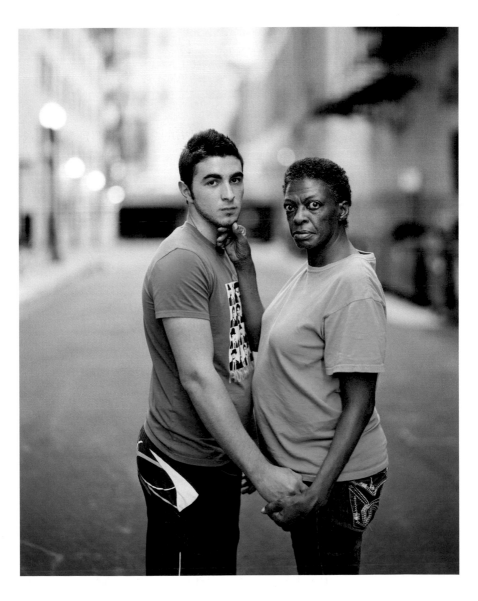

〈芝加哥的Andrea與Lillie〉
Andrea and Lillie: Chicago, Illinois
理查・雷納迪
2013年

控制
自拍像

自我控制

這幅作品,是我們所知最早的自拍像(self-portrait)之一,伊波利特·貝亞德拍攝自己袒胸露背、臉色蒼白,似乎被這世界遺忘而任其腐爛,以表達自己身為攝影的主要發明人之一、卻被漠視的萬分痛苦,因為這項榮譽並未賜予他,反而被賜給了另一個法國人,路易·達蓋爾(Louis Daguerre)。但貝亞德並沒有失去一切,這絕望的作品可說是現今最熱門的攝影類型先驅,那就是「自拍」。

攝影師唯一能完全控制的人物,就是自己。

攝影發展之初,「拍攝自己」是個很古怪的想法。但自拍其實是門藝術,攝影師把自己當成舞臺上的玩偶,藉由自我控制來建構出想說的話。

最歷久不衰的自拍像作品,鮮少是因為照片中的人物,而是因為它們所訴說出深遠、廣泛的問題。貝亞德的自拍人物在兩個世紀之後仍可引發迴響,正是因為該作品要表達的不止是他本人,更深入挖掘出從古至今最普遍的社會焦慮——被遺忘的恐懼。

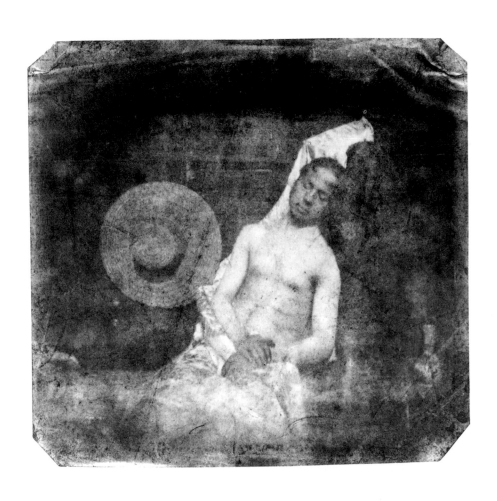

〈扮演溺水者的自拍像〉
Self-Portrait as a Drowned Man
伊波利特・貝亞德
1840年

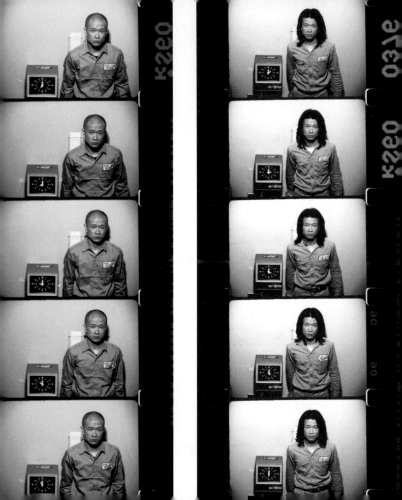

同中求異

照片中的人看起來像是個囚犯，以某種角度來看，他的確被囚禁於自己的作為之中。謝德慶在一整年中的每個整點，於工作室中一面掛著時鐘的牆上「打卡」，並且為自己拍一張照片。

你可能會想：「這有什麼意義？」而這正是重點所在。謝德慶出於自己的意志承擔了這麼一項徒勞無功的任務，就為了傳達一個想法：對許多人來說，生命就是一項永無休止、無可逃避、而且沒有報酬的例行工作。

當拍攝一段時間內某個主體的變化時，關鍵即在於保持拍攝方式的一致性。

謝德慶提供了關於「控制」的不同看法。這系列作品的成功，在於它嚴格的一致性，也就是一整年中每個小時整點時必須拍攝出一幅自拍像；每一幅照片中都可以看到左邊的時鐘、右邊的謝德慶，唯一的變化就是攝影師頭髮的長度。他刻意在計畫一開始時剃光，以凸顯時間的流逝。

如果你打算拍攝某個隨時間推移的同一主體，就得在某種一致性中進行。藉由堅守某個「概念框架」或規則，才能強調出拍攝對象的變化，而非只是影像的變化。

其他範例
杜安・邁克爾斯 P.106

〈一年的表演〉One Year Performance
謝德慶
1980~1981年

71

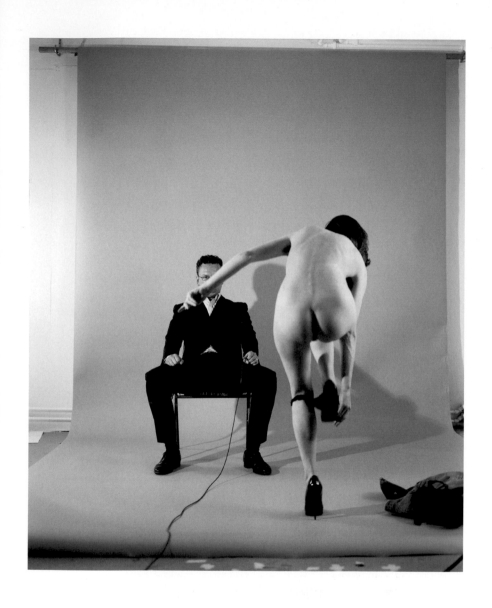

〈脫衣5號，商人〉*Strip No.5, Dealer*
賈米瑪・史塔莉
1999年

誰在發號施令？

在「脫衣」（Strip）系列作品中，賈米瑪・史塔莉邀請在藝術界深具影響力的男士們造訪她的攝影棚，而她將在那裡大脫特脫。當她寬衣解帶時，這些男士可以按下握在手上的遙控快門，但這麼做的同時，他們自己也會入鏡，引發了一種權力與控制的不安震盪。

只見「商人」大辣辣地坐在椅子上，黑色的西裝、緊握的拳頭、張開的雙腿都暗示了他挑釁的態度。他的臉雖然被擋住部分，但汗濕的額頭以及事實上他是被挑選來擔任拍攝工作的客觀認知，卻訴說著另一個截然不同的故事。

攝影棚是一座舞臺，攝影師在那裡擁有最高主控權。

攝影棚不僅是方便拍照的場所，更是一個全然在攝影師控制之下的環境，可以讓攝影師從無到有創作出想要的作品。燈光、道具、布景、模特兒，都可以完全按照理想的方式安排妥當。從被拍攝者的角度來看，攝影棚中的攝影師擁有至高權利。

無論這些男士喜歡與否，在史塔莉的作品中，他們都被迫走進她的世界、按照她的方式行事。她或許是那個一絲不掛的人，但正握有權利的是誰呢？

其他範例
貝蒂娜・馮・茲維爾 P.60
比爾・布蘭特
（Bill Brandt）P.101
亨德里克・蓋森思 P.113

相機心理學

人物攝影是一場心理遊戲，攝影師所選擇的相機將會影響自己以及拍攝對象的行為表現。因此選擇相機時，別只執著於影像品質，把它的心理暗示與意涵一併考慮進去也很重要。

手機相機

可拍照手機已如此普遍，以致於人們已經不太去注意、甚至不關心你是否正用手機拍攝他們。畢竟人們預期真正的攝影師會用看起來更像一回事的相機。攝影記者班傑明·洛伊（Benjamin Lowy）用手機拍下利比亞和阿富汗之間的衝突事件，就是利用這種心態。

微單眼相機（compact system camera, CSC）

小巧的尺寸、可更換鏡頭，非常適合捕捉日常生活中無預期的偶發事件。這類相機多無觀景窗（viewfinder），這代表在拍攝時你不會帥氣地把相機貼在臉上，而這將使你看起來不是個認真嚴肅的專業攝影師。若這種業餘的氛圍可以產生有利的結果，就可以考慮，嬌小的微單眼可以削弱攝影師的權威性。

數位單眼相機（digital single-lens reflex, DSLR）

數位單眼配有觀景窗，使攝影師可以看進相機，這讓攝影師獲得更為私密的拍攝經驗。也因為拍攝時相機會遮蓋住攝影師的臉，拍攝對象將覺得自己宛如獵物。就大眾觀感而言，數位單眼超專業，如果有一部這樣的相機在街上對準了他們，他們通常都會很在意。

雙眼相機（rangefinder, RF）

又稱「測距連動相機」，安靜輕巧、便於攜帶，深受街頭攝影師青睞。由於觀景窗位於機身邊緣，所以可以用一隻眼睛構圖，同時用另一隻眼睛來觀察整個場景，不但可使拍攝經驗更為流暢，也意味著在街頭的拍攝速度可以加快，不致於使自己太過於引人注目。

中片幅單眼相機（single-lens reflex, SLR）

不僅就影像品質升級，更關於專業氛圍的營造。雖然這種相機可以手持，高高立起的觀景窗及整體的功能性，迫使攝影師必須用一種更為緩慢而深思熟慮的方式來進行拍攝。從拍攝對象的觀點來看，如果有人運用了這類「不尋常」的相機，他必然是一位意圖不凡的攝影師。

大片幅觀景相機（view camera）

觀景相機卓越的影像品質，不容忽視的尺寸以及緩慢、有條不紊的拍攝過程，對攝影以及被攝影者而言，都是大不相同的拍攝體驗。它們龐大的規模會把攝影師與拍攝對象就實際層面和心理層面都分隔開來，同時需要付出相當的耐心，利用這種相機進行拍攝是快不起來的。一旦站在如此龐然大物身後，無庸置疑，攝影師就是掌控一切的那個人。

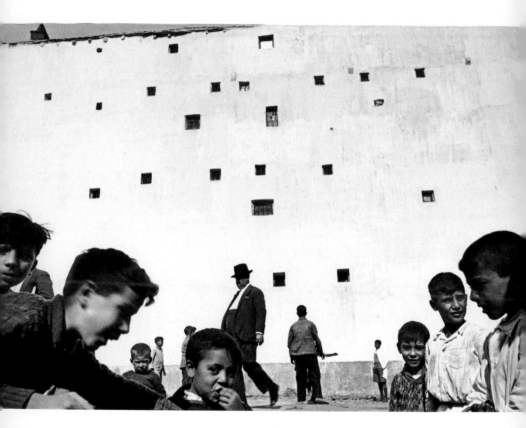

〈馬德里〉*Madrid*
亨利‧卡蒂亞－布列松
1933年

感受失控

隨著相機的尺寸愈來愈小，攝影師的世界也變得愈來愈寬廣。有了不顯眼的低調魔法盒裝備，攝影師的足跡開始遍布城市街道，悄悄窺覷、記錄人類活動中美麗而短暫的真實時刻。

在這幅作品中，街頭攝影的創始人之一亨利・卡蒂亞－布列松，讓我們確實地看到何謂他所主張的「決定性瞬間」（the decisive moment）。大大小小的窗戶漂浮在一片沸沸揚揚的塵囂騷動之上，宛如各式各樣的音符，而一個肥胖的男人好似無重量般，搖擺著躍進這幅畫面中央；在前方混雜成群的孩童之中，有一個男孩的視線與攝影師的目光交會，而他顯然對攝影師所開的玩笑心領神會。

為自己創造運氣，捕捉街頭稍縱即逝的瞬間。

當這世界在你周遭展開時，你必須保持領先一步去分析、預期它。輕裝便行，不要帶任何三腳架跟笨重的工具袋；訓練你的眼睛，觀察人們處於前景、中景以及背景之中的情境；動作敏捷，當你發現了讓人眼睛一亮的標的物時，你必須宛如命懸一線般，緊緊抓住它。

卡蒂亞－布列松的影響力深植於大部分街頭攝影師心中，即便如此，攝影師們也都還是發展出各自的絕技。當你期許自己成為一名偉大的人物攝影師時，除了向大師學習，也別忘了勇於創新。

攻擊拍攝對象

布魯斯·吉爾登（Bruce Gilden）的街頭攝影，採取了一種與卡蒂亞－布列松完全相反的方式。對他而言，與其等待巧遇某個場景，不如主動去創造它。

吉爾登深為紐約的奇人異士所吸引，他突襲路人，以令人目眩的閃光燈驚嚇他們，像個搶匪一樣奪取他們的影像。這就是為什麼照片中的兩個人物，看起來像是在坐雲霄飛車、而不是走在第五大道上！

大大方方地將個人風格帶入攝影作品吧。

有些人是狙擊手，喜歡從遠處獵捕毫無防備的拍攝對象；有些人是臥底間諜，喜歡靠近一點，與拍攝對象建立起某種連結；還有些人是刺客，孤注一擲地近距離搶拍，然後快速逃走。

出其不意地拍攝人物的方式，激發了吉爾登對攝影熾盛的興奮之情，也給予他每天早上起床的動力以及持續不斷拍攝下去的動機。回頭審視，這也是他的作品得以如此獨特的原因。了解自己並找到動力，將有助於培養出個人風格。

〈紐約市〉*New York City*
布魯斯·吉爾登
1990年

甕中捉鱉

人們稱呼他「維加」（Weegee），即通靈人士之意，因為他顯然具備了能預知拍攝機會的超能力。這幅作品，拍攝於一椿紐約街頭的兇殺案發生之後。

在這張病態地被命名為〈他們的第一次謀殺〉的照片中，維加捕捉住完整的人類情感。兩眼圓睜的狂熱年輕人搶著要一窺血淋淋的謀殺現場，他們的興奮之情淹沒了一名傷心欲絕的痛苦女人；如果前景中孩子充滿好奇的表情引起了觀看者的共鳴，那麼觀看者就和畫面中的圍觀者沒有兩樣！我們成了變態圍觀者的變態圍觀者。

當每個人都抱著內疚的心情一睹為快的時候，決定性瞬間的能量將衝到頂點。

有些攝影師滿足於在街頭閒逛遊蕩，尋找他們的決定性瞬間；有些攝影師則是選擇直接前往正在進行公眾活動的危險地點，因為在這些地方，潛在拍攝對象的注意力是如此分散，以致於他們不是沒注意到、就是不在意自己已經入鏡。

犯罪現場對維加來說，有股飛蛾撲火般的吸引力，因為他深知自己可以在那裡找到什麼：一齣引人入勝的法律與失序戲劇，由警察、民眾與犯罪者在人行道上演出。或許他真的有通靈能力，但他車內的警用無線電或許也幫了不少忙。

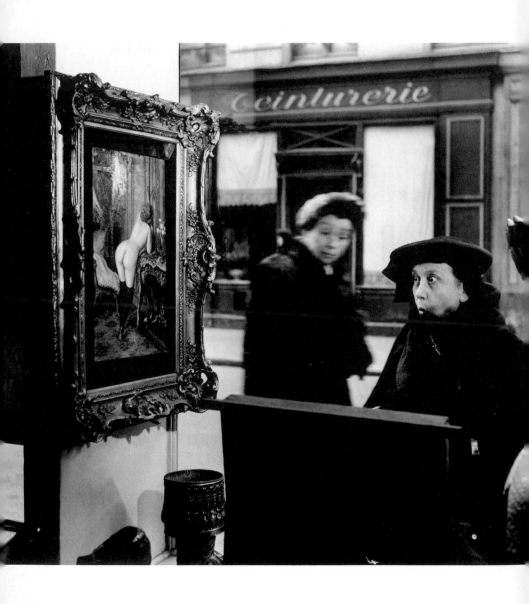

守株待兔

在 1940 年代，一位巴黎畫廊的老闆得要膽識過人，才敢把這樣一幅傷風敗俗的畫作擺放在櫥窗中。可以想見，這幅畫遲早會釣到某位古板拘謹的民眾鄙惡眼光，只是不知何時。

對羅伯特‧杜瓦諾而言，這顯然創造了一個極其誘人的攝影良機。他將自己安置在畫廊內、路人看不見他的位置，事先組好他要的構圖：畫作置於左方，右方則是一扇空窗。接下來，他所需要做的事就是等待。

找對地點，獵物就會送上門來。

人們不斷以奇特的方式與城市中的空間產生互動。在特定地點等待，讓攝影師得以預先安排好自己的位置、做好萬全準備，只待那項預期中的場面在鏡頭前出現。這種手段跟街頭攝影的歷史一樣悠久。

樓梯、廣告招牌、街角、行人穿越道、路障，這些都可以構成完美的屏障與舞臺；更棒的是，毫無防備的拍攝對象甚至渾然不知，自己竟在這場表演中軋上了一角。

其他範例
奧托‧施泰納特 P.85

〈被冒犯的婦女〉*The Offended Woman*
羅伯特‧杜瓦諾
1948年

行進中的瞬間

在這幅作品當中，樹木就像是一根銳利的針，花費了不可磨滅的多年時光，在固定地點緩慢地成長；相反地，始終在移動中、路過的行人，卻變得一團模糊，唯一識別得出的只有他那在匆忙拔腿前行之際、接觸到地面的腳。

利用慢速快門捕捉流逝的時間感。

攝影師多半會想要凝結街上熙攘往來的人群，創造出抽象而奇特的瞬間影像。然而刻意使人們的移動變得模糊不清，則會創造出一種截然不同、似乎可被延長的瞬間。

在低於 **1/60** 的快門速度下，移動中的影像會開始出現模糊的跡象；快門速度愈低，模糊的程度就愈來愈明顯（參見 p.90）。要用慢速快門拍出如這幅作品的照片，可以使用三腳架固定相機，避免晃動。

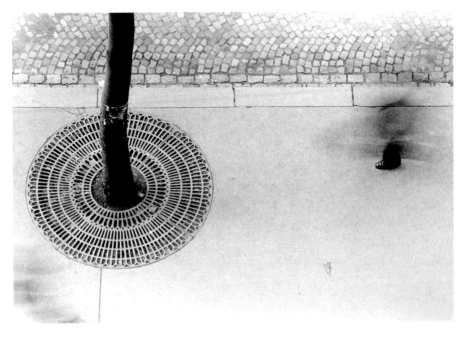

〈行人〉*A Pedestrian*
奧托‧施泰納特
1950年

直截了當

其他範例
理查·雷納迪 P.67
羅伯特·伯格曼 P.121

這個專案的高明之處，即在於它簡單明確──接近街頭的陌生人，請他們寫出當下的心裡話，然後拍攝他們舉著寫好的牌子。

令人震驚、敏感微妙並揭露真相，吉莉安·韋英的作品總是能夠揭開拍攝對象在公開場合下的面具，挖出他們最深層的焦慮與慾望。這個西裝畢挺、外表體面的男人舉著「我好絕望」的牌子，他指得是未得到滿足的性需求、還是他的財務問題？無論是哪一種，他的呼救背後顯然有某件值得關注的問題。

「捕捉瞬間」並不是街頭攝影的唯一課題。

決定性瞬間可能美妙強烈、詼諧逗趣、令人震驚，但是沒辦法揭露關於照片中人物的任何事。在偶遇的轉瞬之間，攝影師根本不可能做到這一點。藉由採取一種更緩慢、互動更多的方式，你可以與街頭的陌生人產生更為親密的交會。

進行街頭攝影的方式各式各樣，不過，所有街頭攝影的核心重點皆是「與陌生人的相遇」。攝影師選擇拍攝方式的同時，也會讓個人風格強烈地呈現於作品之中。

〈心裡話：我好絕望〉
Signs that say what you want them to say and not
Signs that say what someone else wants you to say.
I'M DESPARATE
吉莉安·韋英
1992~1993年

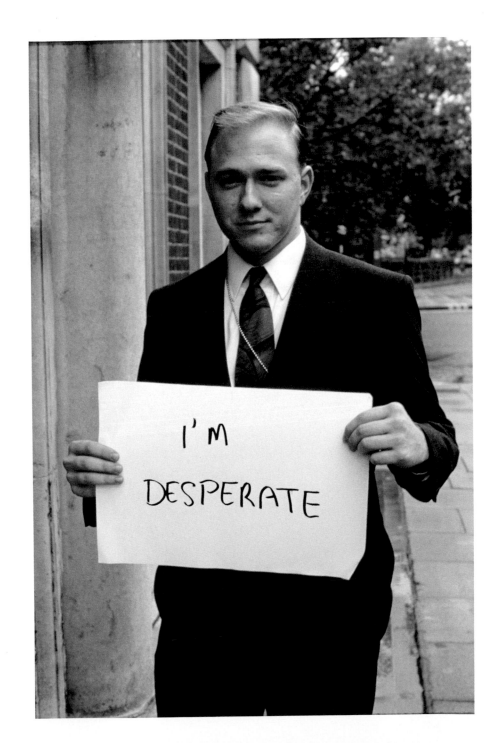

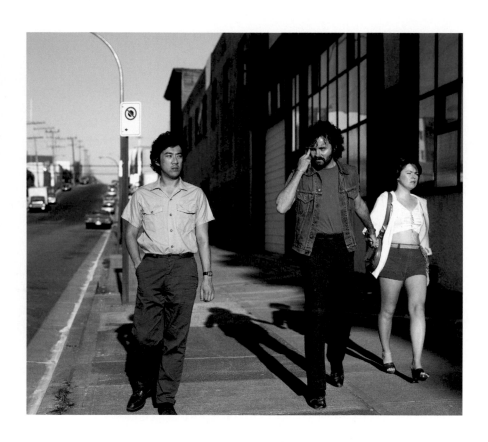

〈仿冒者〉*Mimic*
傑夫・沃爾
1982年

別害怕特異獨行

傑夫・沃爾偏愛使用笨重的大片幅相機捕捉人們稍縱即逝的爆發性瞬間，然而它極不適合在街頭運用；因此，與其在看到這些瞬間時馬上拍攝下來，他選擇利用演員來重現這些精彩的時刻。

這幅影像，是根據沃爾在溫哥華所目睹的一個種族主義者所引發的插曲、進而重建的場景。當這三人走向相機時，強烈張力因午後刺眼的陽光而升溫，尖銳的衝突達到頂點。而作品標題「仿冒者」也粉碎了任何對這個畫面含糊、不明確的疑義。

模糊界線以創造出新鮮而有趣的事物。

這幅作品算是街頭攝影嗎？它與卡蒂亞－布列松所說的「決定性瞬間」是否沾得上邊？我們很難把它歸類為某種明確的類型，尤其當它被放大到 2 公尺、以燈箱呈現在展會上時，更是難以定義、發人省思。

以類型流派定義作品，的確有助於讓攝影師熟悉自己適合的範疇。但別因此限制了創意，盡量不要只是模仿別人曾經做過的事。特別是對於街頭攝影師來說，這是很容易掉入的陷阱。

沃爾讓我們看到了大膽巧思，你也可以混搭不同的類型、風格與技巧，自由地擺脫舊有作法的束縛，從而發掘出更為獨特的方式去拍攝人物。

其他範例
理查・阿維頓 P.28
漢娜・斯塔基 P.31
海倫・萊維特
（Helen Levitt）P.95

快門速度與動作

快門速度即為光線進入相機的時間長度。快門速度較慢時，可拍攝到的移動軌跡較多，因為快門打開的時間較長，會使移動中的拍攝對象變得模糊；快門速度較快時，捕捉到的移動軌跡較少，因為快門會迅速地打開並關閉起來，凝結住移動中的拍攝對象。

慢	快門速度／動作	快
1" 1/2 1/4 1/8 1/15 1/30 1/60 1/125 1/250 1/500 1/1000 1/2000		

進入的光線較多
搭配較小的光圈
記錄移動軌跡

低於此數值將
有手震風險

進入的光線較少
搭配較大的光圈
凝結動作

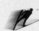

進行街頭攝影時，攝影師通常會想要凝結住人物的動作。這讓「快門先決」（shutter priority）（**S** 或 **Tv**）看起來是較合理的模式選項，因為它能讓拍攝者自行控制快門速度，而相機則會自動控制光圈。不過我的建議是，街拍其實仍較適合選擇「光圈先決」模式，容我說明原因。

在進行街拍構圖時，拍攝對象通常會往相機方向移動，或是遠離相機，而這種情況將會影響你決定景深的深淺；深景深（光圈較小）可以降低拍攝對象失焦的風險（這比拍攝對象因慢速快門或相機晃動而造成的輕微模糊更令人惱怒）。這時，感光度（**ISO**）就顯得重要了。

感光度

感光度（**ISO**）可以控制相機對光線的敏感程度。感光度愈高，相機對光線就愈敏感，也就表示需要較少的光線以達成正確的曝光；換句話說，增加感光度，你就可以使用更快的快門速度以及更小的光圈，這正是你在街頭拍攝時所需要的組合。

低	ISO／感光度	高

200 —————— 400 —————— 800 —————— 1600 —————— 3200

對光線較不敏感　低於此數值將　對光線較敏感
光線較亮時使用　有手震風險　光線較暗時使用
雜訊較少　　　　　　　　　雜訊較多

進行街頭攝影時，建議將感光度至少提高到大約 **800**，就可發揮優異作用。通常街拍時，我們會不斷進進出出光線不足的區域，這時若使用光圈先決模式，估計快門速度幾乎不會低於 **1/60**。不過請注意，感光度愈高，影像雜訊也會愈多，若非必要，要盡量避免使用過高的 **ISO** 值。

街頭攝影的起點

第一步，選擇光圈先決（**Av** 或 **A**）模式，光圈值設定在 **f11**；接下來，把感光度設定為 **800** 左右，快門速度讓相機決定。如果發現快門速度偶爾會掉到 **1/60** 以下，就調高感光度。懂了嗎？快走出去拍照吧！

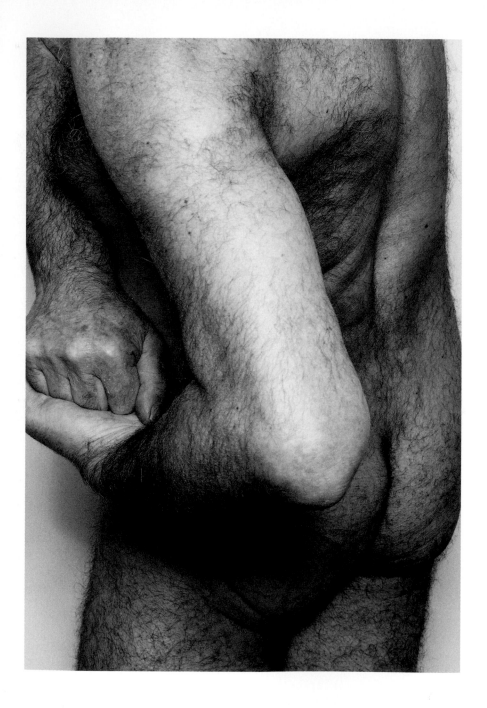

觀看的方式

時代已不再擁抱黑白攝影，如今彩色模式才是數位相機的主流，黑白模式則是一項外加功能。

人們習慣用彩色來拍攝，其實並非因為真心認為彩色較適合表達主題，只是因為相機的預設模式就是彩色的。彩色也成為攝影者觀看拍攝對象並進行構圖的方式，邊期待完成的作品可以直接轉成黑白，變成另一幅作品。然而，這樣是行不通的。

黑白或彩色，會影響拍攝的對象的表現，以及攝影師拍攝他們的方式。

約翰‧卡普蘭斯以黑白拍攝他自己，作為一種不得不接受自己衰老軀體的儀式。黑白色調讓觀看者注意到肌膚表面的細節，將身體轉化成某種抽象的雕塑般、能被觸及的事物。對卡普蘭斯來說，黑白色調產生的疏離是種淨化、宣洩情感的媒介。

色彩是一種頻率，能調整人眼的觀看模式。彩色會使被黑白壓抑的事物充滿生氣，而黑白則可簡化事物──被彩色搞得一團混亂的事物，黑白可以將其使人不快的庸俗成分轉化成某種藝術。

〈雙手緊握的半身背面照〉
Three Quarter Back, Hands Clasped
約翰‧卡普蘭斯
1986年
版權所有 © The John Coplans Trust

93

色彩吸引法則

當矮小的老夫婦慢吞吞地緩步穿越馬路時，你可以感受到那些汽車的引擎正在不耐煩地空轉；而前景的汽車與老先生身上的衣服都是藍色調，這使他和汽車產生了視覺連結，營造出受到直接威脅的感受。

海倫·萊維特的彩色街頭攝影，對色彩的應用恰到好處、不慍不火，為攝影開闢了一個充滿可能性的新世界。原本在黑白攝影中被忽略的題材，被充分理解色彩活潑生氣的攝影師們緊緊抓住、善加利用。

色彩本身也是拍攝主題的一部分。

色彩會提供一個視覺機會，當影像被擷獲於景框之中，映襯著城市的灰色水泥色調，這時，某個人的夾克、頭髮或口紅的顏色，都可以轉化成抽象好玩且極為豐富的表情呈現。

現在就讓我們前進街頭、大展身手吧！別再把一頂帽子當成只是一頂帽子，請把它當成用來建立構圖的醒目色彩，創造出令人驚奇的作品。

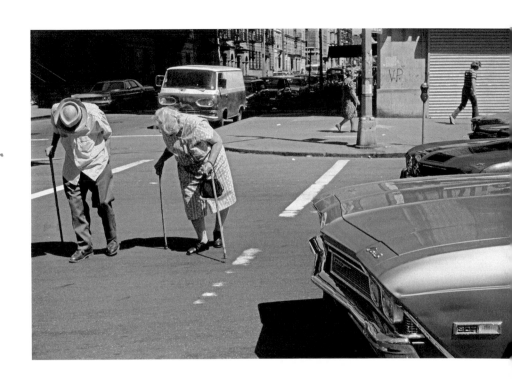

無題，紐約
海倫・萊維特
未標明日期

利用色調營造氛圍

其他範例
約翰·卡普蘭斯 P.92

達娜·雷克森伯格的黑白人物，讓我們看到美國年輕、窮困的黑人較不為人所見的一面。作品中的主角名叫 Toussaint，是洛杉磯一處被棄置的住宅區「帝國宮廷」（Imperial Courts）的住戶之一。

他安詳地端坐著，灰色陰影的描繪使得他與美國主流媒體所創造的黑人負面刻板印象大相逕庭。柔和的黑白色調流露出真誠氣息，和緩了氣氛，讓觀看者以不同的方式來思忖、評量這個人。他並不是一個危害社會、失業的黑人，而是一個並通年輕人。

利用色調的細微差異，營造出人物整體氛圍。

仔細觀察這幅作品，會發現其中沒有任何明亮的白色區域，也幾乎沒有純粹的黑色區域。「黑色」與「白色」位在色調表的兩端，而藉由多運用非黑也非白的中間色調，可以降低對比，使氛圍柔和，並帶給拍攝對象一種內斂的特質。

從後製端下手，可利用影像處理軟體中的「色階」（Levels）或「曲線」（Curves）功能，降低色調對比。不過，在拍攝的當下避開明亮陽光，改在陰天柔和、均勻的光線下拍攝，才是取得中間色調攝影作品的最好方法。

中間色調

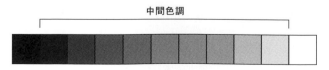

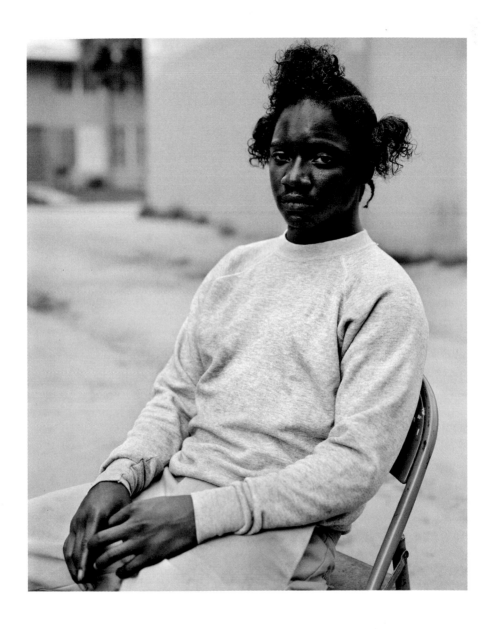

Toussaint
達娜・雷克森伯格
1993年

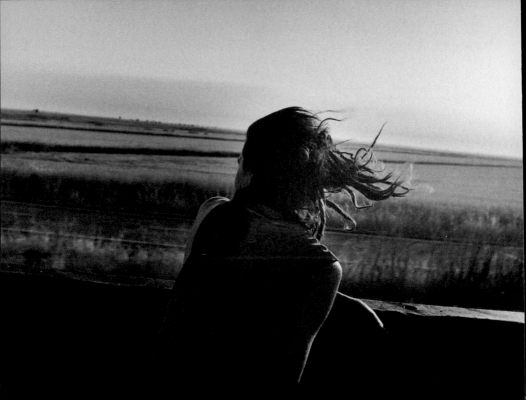

利用色彩營造氛圍

黑白或彩色
暖色調

其他範例
喬·斯坦菲爾德 P.51
弗雷德·赫爾佐格 P.116
比爾·漢森 P.118

宛如傑克·凱魯亞克（Jack Keroua）小說中所描述的情景，邁克·布羅迪搭著貨車的便車去旅行，橫越美國。他輕裝上路，就像一名流浪者，行囊中額外的空間只放了一部裝上柯達膠卷的相機。

布羅迪以報導文學式的風格，拍攝他四處流浪的夥伴，作品中充滿了溫暖的色調——雖然部分是因為金色的陽光，但也與底片的選擇有關（或許還經過少許厚顏無恥的後製）；這種熱情的色調帶給作品中人物以及他們所分享的人生大事，一種充滿理想主義的浪漫光榮感。

溫暖的色澤投射出積極與幸福的情感，就像一條毛毯般包裹著畫面中的人物。

你可以透過相機操縱色彩，讓它完整訴說出想要表達的事物。即便只是極其細微地偏向暖色調或冷色調，對於影像氛圍及拍攝對象被描繪、塑造的方式，都有著根本而重要的影響。

雖無法看見臉孔，或其正在觀看的事物，但這幅影像所洋溢的溫暖之情，讓觀看者深刻感受到人物的精神。倘若這幅畫面充斥著冷酷的藍色，那麼原本積極奔放的氣息，必然會被某種不祥預感所取代。

調整相機的「白平衡」（white balance）可影響影像的色調。但瞎搞這個功能太費神，不如把白平衡功能設定成自動模式（AWB），再用後製調整色彩。

利用色調創造衝擊

與其關注如何運用色調的微妙之處，比爾‧布蘭特寧可採用定向的強光，把這位裸體模特兒的影像簡化成「黑」與「白」的抽象平面。

黑與白濾除了攝影中不必要的細節，讓它回歸視覺的基本，亦即光與影。

黑白搭配強光所造成的高反差特性，使得陰影區域成了黑暗的虛空，而明亮區域則成了熾灼的白光。如果拍攝對象是裸體的人，這個抽象化的過程將會無情地以「負空間」來切割他們的形體。

負空間就是圍繞著拍攝對象身周的區域。在非黑即白的表現下，負空間在作品中變得不容忽視、存在感十足，讓攝影師不得不圍繞著它——而非拍攝對象來進行構圖。

在這幅影像中，可以看到模特兒的手臂如何穿越畫面、創造出優美的黑色三角形，這就是布蘭特在構圖時的著眼之處。布蘭特運用負空間使模特兒身體的輪廓銳利分明，創造出一個全新、具存在價值的抽象形體。

〈裸體者〉*Nude*
比爾·布蘭特
1952年

無題（穿紅色毛衣的小男孩）
出自「七〇年代：第二卷」
（The Seventies: Volume Two）系列作品
威廉・艾格斯頓
1971年

利用色彩創造衝擊

灰藍色的雲朵令人生畏地逼近地平線，斑駁的草地在即將到來的暴風雨前，抓住了豔陽的最後餘暉。一個男孩站在前景，他的紅色開襟毛衣與這幅景象不謀而合，宛如龍捲風警報器的轟鳴聲。

其他範例
漢娜．斯塔基 P.31

映襯著綠色和藍色的背景，威廉．艾格斯頓那穿著紅毛衣的拍攝對象，在構圖中充滿情感張力地朝我們猛撲而來，男孩顯得脆弱而易受傷害，令人疼惜。

所有色彩都會挑起某種情緒反應，但是某些色彩的效果更甚於其他。

黃色可以讓人感到樂觀鼓舞，藍色則令人冷靜、感覺涼爽，綠色則有許多象徵意義。但是，紅色永遠是最引人注目的顏色。紅色意涵十分赤裸，使它在構圖中醒目出眾，其他的一切事物，只能在紅色面前退讓臣服。

因此在構圖時，若畫面中出現紅色物品，就要特別注意。如果拍攝對象身上有紅色元素，他們將會脫穎而出；但如果紅色的事物是畫面中的其他東西，只要一點點，就可能會使拍攝對象顯得不起眼。

技術焦點

黑白觀點

要掌握黑白攝影，必先學習如何控制「色調」，而非以往所熟悉的「色彩」。舉例來說，紅色和綠色雖然是對比色（opposite color），但轉換成黑白後，看起來卻是極為類似的色調。

濾鏡會影響色彩如何轉化成色調，讓黑白攝影作品顯得有深度。濾鏡會使與濾鏡相同顏色的色彩變亮，而其對比色變暗。例如紅色濾鏡會使紅色凸顯，而使綠色變暗。

原本的顏色

無濾鏡
色調看起來較相似，反差較低。

紅色濾鏡
使紅色變亮，綠色與藍色變暗，反差提高。

黃色濾鏡
使藍色變暗，其他色調則變亮，特別是黃色。

綠色濾鏡
使綠色與黃色變亮，紅色與藍色稍微變暗。

黑白的轉換

如果以黑白膠卷拍攝，可以將濾鏡安裝在鏡頭上。但數位相機就無法這麼做，與其使用相機的黑白功能，最好還是以彩色模式來進行拍攝，並儲存成「原始數據文件」（RAW），之後再用影像後製軟體來轉換。

將圖檔以影像後製軟體開啟，使用「色頻混合」（Channel Mixer）或「黑白濾鏡」（Black-and-White Filter）功能，並藉由分別調整每個色頻（color channel），便可以仿製出傳統濾鏡的效果。

彩色觀點

在構圖時，只要看看相鄰物件的色彩，就會知道畫面感覺對不對——這也是培養眼睛直覺的一環。但其他時候，特別是在拍攝模特兒時，你必須為其選擇服裝、背景和道具；這時，如果對基本的配色知識有所了解，將會大有助益。

互補色

這就是著名的「色環」（color wheel），每種顏色「對面」的顏色，就是它的「互補色」（complementary color）；當互補色同時出現時，在視覺上將會非常地活躍。若要用力抓住觀看者的目光，利用互補色是絕佳方法。請參考 p.102 的範例。

相似色

如果想得到和諧的色彩關係，則可運用「相似色」（analogous color），亦即在色環上互相緊鄰的顏色。相似色會讓影像產生較平靜、協調的感覺。可參考 p.51、p.118、p.121 的範例。

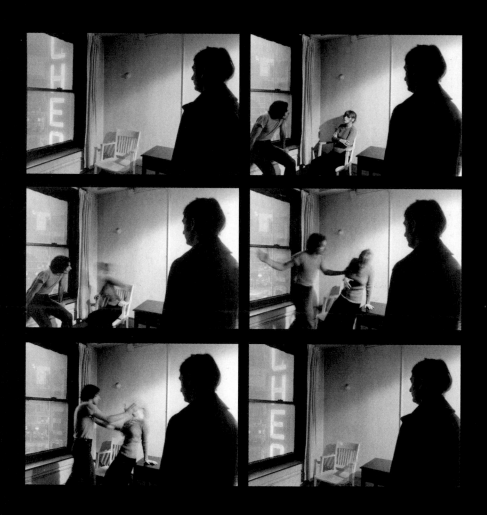

〈我記憶中的爭執〉 *I Remember the Argument*
杜安・邁克爾斯
1970年

聆聽光的聲音

光賦予物體形狀，如拍攝對象的輪廓與特徵，不過，光也可以揭露出某些無形的事物，譬如拍攝對象的個性或心境。

光可以奉承討喜，也可以殘酷無情；可以強烈或柔和，也可以固定不變或千變萬化。所有這些特質，都會直接影響人物攝影作品所呈現的情境或氛圍。而無論作品是在攝影棚中創作出來、還是在街上偶然邂逅，攝影師都必須仔細聆聽光所訴說的話語。

光不可能是中立的，它始終充滿心理暗示。

觀察杜安・邁克爾斯所拍攝的這組名為〈我記憶中的爭執〉連續鏡頭。在室內，冷酷的光線投射出戲劇性的陰影，把這個旁觀的男人轉換成一道深具威脅的剪影。室外的光線則微妙地從夜晚轉變成白晝、再從白晝轉變回夜晚。在這裡，光顯然道盡了一切，但它究竟對你說了什麼？

在本書的最後一章，我們將再次強調關於眼睛直覺的重要性。因為「光」就像構圖一樣，必須用感受去理解。當然，測量和數據也是補捉光的基本技術，然而只是調整「曝光值」無法讓攝影師體現光的心理層面。想充分了解光的心理學，攝影師必須挖掘出更原始、根本的能力。

純粹自然

其他範例
多諾萬·衛理 P.26
喬治·霍寧根-胡恩 P.54

格倫·爾勒（Glen Erler）的母親怎麼了？只要閱讀畫面中的光線，就能明白。穿透百葉窗的那道光線宛如某種超自然力量，把她擊倒在地無法動彈。

在「家譜」（Family Tree）系列作品中，爾勒運用自然光呈現出他與家鄉的故友及家人在身體與情感上的分離感。日光形成一灘灘閃閃發光的小池，畫面中的主角被黑暗與陰影遮蔽了，室內空間因此看起來充滿不祥預兆。神祕的光來來去去，揭露了某些事物，也隱藏了某些事物；就像某個舉止難以捉摸的家庭成員般，飄忽不定。

自然光在畫面中如同一個真實的人，有著可觸知的形體。

自然光就是那麼「自然」，帶有一種純淨之感。你無法創造它或是過度操縱它，只能善加利用它的賜予。就跟人一樣，自然光也會在頃刻之間改變心情。這些特質使得以自然光拍攝的作品，整體而言顯得更為人性化。

窗戶是自然光的最佳來源之一，可以提供各種美麗的效果。若把拍攝對象擺在靠近窗戶的位置，在一天的不同時間裡，你將會看到拍攝對象的心情如何隨著光線而轉變。

〈躺在地板上的母親〉*Mom Laying on the Floor*
格倫・爾勒
2011年

〈抓貓者〉*Cat Catcher*
羅傑・拜倫
1998年

閃光燈的威力

羅傑‧拜倫在南非拍攝被社會遺棄以及精神失常的人們，光在他的手中有著十分不同的功用。他總是讓拍攝對象在傷痕累累的牆壁、歪七扭八的圖片，以及裸露電纜的背景前取景拍攝。

其他範例
布魯斯‧吉爾登 P.78
維加 P.81

這個男孩的表情，與被緊緊抓住頸背的貓咪，相似得令人不安；而他頭上亂七八糟、糾結成一團的金屬線，更暗示了他的精神狀態。拜倫運用相機上的閃光燈，呈現出這個瘋人院殘酷的混亂場景。

相機內建閃光燈是一種咄咄逼人的燈光，它總與鏡頭從同個方向「襲擊」拍攝對象。

相機內建的閃光燈，往往不會為你帶來預期的效果。這種閃光燈製造出的感受，就像是過度重現攝影師目光所及之事物，拍攝對象看起來就像是被光擊中了。在這幅作品裡，閃光燈造成的陰影沿著男孩的輪廓剪出形狀，宛如要把他的靈魂拔出來，釘在那面牆上。

內建閃光燈拒絕給予攝影師任何創意上的掌控度，所以，還不如使用外接閃光燈（flashgun）。如果追求拍攝出野性力量，在相機上裝一支外接閃光燈，直接對準拍攝對象。如果要減輕力道，只要降低它的強度，或是把燈光往上投向白色的天花板即可。

光的撫觸

並非所有的人造光都是冷酷而令人不快的。亨德里克‧蓋森思在拍攝他的女兒 Paula 時，顯然是模仿了十七世紀的荷蘭畫派。

Paula 也許和畫家維梅爾（Vermeer）筆下的某個女孩很像，但攝影師的幽默將藝術的崇高性打回日常等級，令人耳目一新。「戴珍珠耳環的女孩」搖身一變，成了「戴氣泡紙的女孩」。

最美麗的棚內人物照，運用的往往是最簡單的燈光設備。

蓋森思的女兒流露出平靜、安寧的氣質，那因為他運用了「林布蘭光」，一種常見於荷蘭畫家作品中的打光風格。而要製造這種風格，出乎意料的簡單。

觀察一下陰影的分布，就知道光源來自左上方；柔和分散的觸感是由於運用了柔光箱（soft box）或反光傘之類的道具。光源的確切位置，只需調整到讓人物的臉頰上出現獨特而明亮的三角形區域即可。注意人物的背部如何同時被均勻打亮，那是反光板的功勞。

柔和出色的燈光效果，一點都不難。

〈氣泡紙〉*Bubble Wrap*
亨德里克‧蓋森思
2008年

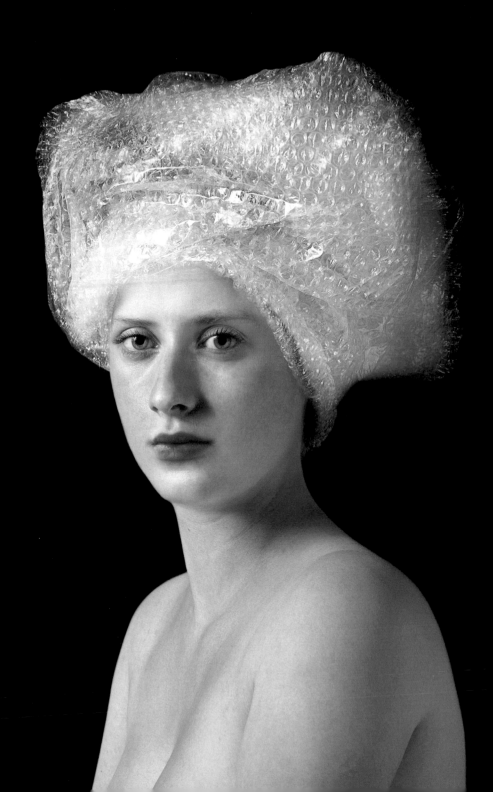

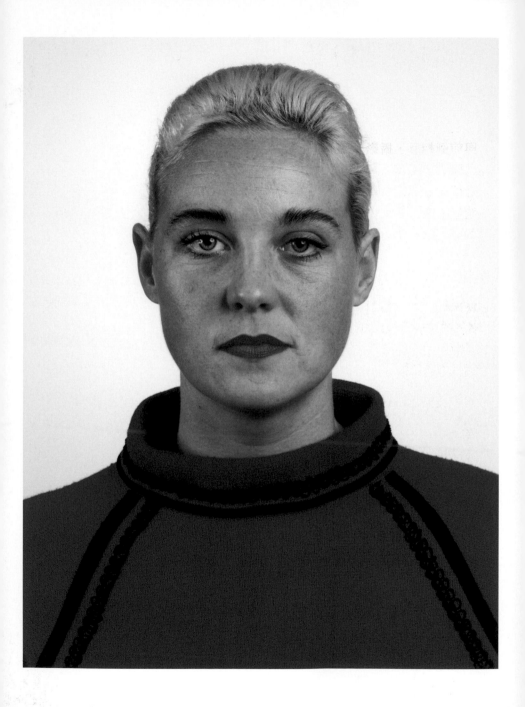

一切都是幻覺

與前例相反，攝影師用單調、正面的燈光，讓這幅人像有一種為了機構用途而拍攝的特質，著重於功能性而放棄了藝術性。這種光線讓所有細節都無所遁形，毛孔、皺紋，還有每根睫毛。任何涉及拍攝對象、攝影師、或兩者之間的絲毫情感，都被排除得一乾二淨。

但是，不同於護照中的那種 2 吋大頭照，湯瑪斯‧魯夫輸出了一幅相當大型的作品；它那鉅細靡遺的細節所帶來的絕對衝擊，以及毫無情感呈現的燈光，成功傳達出攝影師的想法——無論多麼努力，人物攝影所能記錄的，不過就是一個人的表象而已。

人物攝影是一種幻術，你就是幕後的魔術師。

魯夫利用正面的打光，使得原本能讓人物產生形狀、傳達情緒的陰影蕩然無存，進而放棄了對拍攝對象所有的心理詮釋。這是種「就事論事」、不帶情感的打光方式。

魯夫正是要觀看者認清，攝影師或許可以運用優雅、吸引人的燈光，試著去捕捉拍攝對象的心理狀態，但那營造出來的情感難道就是真實？攝影師全都是操弄幻術的藝術家，每個人都有自己的錦囊妙計。

〈S. Weirauch的人像〉 *Portrait (S. Weirauch)*
湯瑪斯‧魯夫
1988年

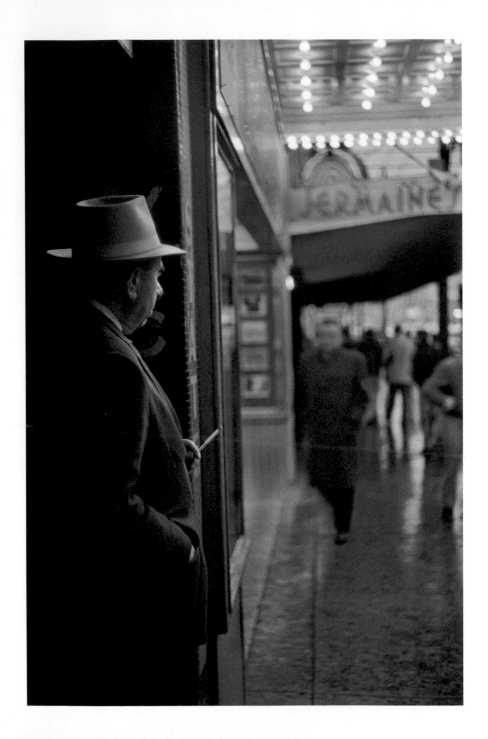

環境的變數

這幅作品中的主角，可能只是在等他的妻子，但是環境光讓他變成了某個更耐人尋味的角色。像個浪子，一位寂寞的漫遊者，悄悄地在城市街道上觀察其他人的活動。

來自電影院的溫暖燈光，讓他的輪廓從陰暗的門口浮現出來，他隨意地站著，手上夾著香菸，遠離淡藍色的濛濛日光，彷彿那繁華喧囂從不屬於他。

環境光是攝影師需要好好把握的珍貴禮物。

當環境光由自然光源與人工光源混合而成時，能產生十分獨特的氛圍，讓攝影作品隱含某種過渡和轉變——白天到夜晚、明亮到黑暗、過去到未來。這些都可以被用來作為隱喻，以營造出拍攝對象周遭的氛圍。

環境光通常是弱光（low light），雖然會有手震的風險，然而無論如何都不要試圖以閃光燈去補強。閃光燈是環境光的剋星，它那鋪天蓋地的力量會把原有的氣氛都摧毀殆盡，讓作品變成一張快照。真的太暗的時候，就派出三腳架，若手邊沒有三腳架，那就增加感光度吧（參見 p.91）。

其他範例
杜安‧邁克爾斯 P.106
比爾‧漢森 P.118

〈格蘭佛島的浪子〉*Flâneur, Granville*
弗雷德‧赫爾佐格
1960年

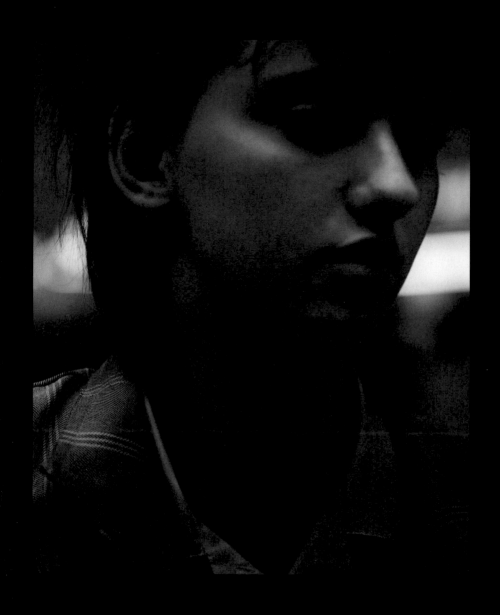

〈73/120無題〉*Untitled, 73/120*
比爾・漢森
1985~1986年

當暗影成為主角

這幅作品提醒了我們，是陰影襯托著光。在刻意曝光不足的情況下，漆黑的陰暗籠罩女孩，含糊不清、若有似無的不確定氣息圍繞著她。

這個畫面的各個元素皆處於難以捉摸、模稜兩可的狀態。拍攝對象既不是孩童，也不是成人；她看起來似乎遙不可及，但取景卻又那麼緊湊而親密；拍攝的時間點既非白天，亦非黑夜，環境光充滿了寒意。她是在火車上，還是在某個公車站？觀看者不確定她身處何方，同時也代表她有可能出現在任何地方。

曝光沒有規則，讓直覺引導一切。

我猜，你一定聽過許多人大談特談如何「正確曝光」，但是曝光並無所謂對錯，而是一種出自於個人感覺的選擇，端視攝影師試圖表達的情境而定。有時候，你可能會希望拍攝對象潛伏在黑暗之中；而其他時候，你可能會讓他們沐浴在明亮的光線之下。請複習 p.41 所討論的「曝光補償」。

漢森運用黑暗與藍色調的心理意涵，吸引觀看者走進作品中。拍攝對象變成模糊的陰影，想看清她的模樣，就像試圖回想某段遙遠記憶，或是某個已褪色的夢境。放心讓自己沉浸於光的情緒之中吧！

其他範例
杜安・邁克爾斯 P.106
格倫・爾勒 P.109

人物攝影的矛盾

拍攝人物（快樂地在街上亂拍那種不算在內）的最大挑戰之一，是去揭露他們隱藏於表面之下、無法觸知的事物。

畢竟說穿了，相機能捕捉到的，只是從事物表面反射出來的光。因此，攝影這項媒介其實潛藏著某種矛盾——如果只能展現外顯訊息，要如何揭露內在發生之事？

關鍵就在於融合本能與技巧，與各個環節的合作無間。

請觀察這幅由羅伯特·伯格曼所拍攝的人物攝影作品中，各種不同的元素是如何一起發揮作用。這是一位他在街頭偶遇的悲傷男子，我們看到了緊湊的構圖、淺景深、男子熾烈的凝視、燃燒般的金黃色背景，以及毫無立體感的光線。

攝影師所掌控的元素包括男人、攝影師如何與他互動、周遭的情境，以及拍攝手法；鏡頭與畫面所創造出來的視覺特性，一同道出了故事。

想拍攝出偉大的人物攝影，攝影師得摒棄陳見，大方地發揮「移情作用」，在拍攝對象身上看到自己。請把理性思考放一旁，讓感官帶路，並且信任眼睛的直覺。

無題
羅伯特·伯格曼
1995年

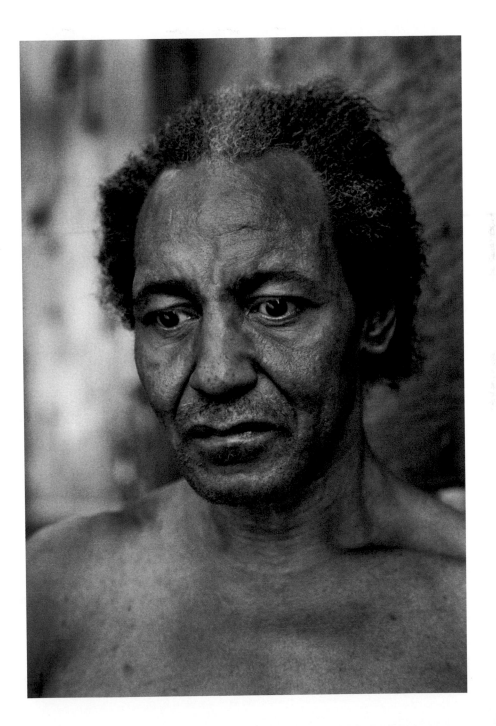

攝影棚燈具

不斷改變的自然光不能保證任何事，但攝影師可以完全控制攝影棚中的人工光源。因此，當你追求一致性和掌控度時，攝影棚就是最好的選項。以下介紹攝影棚的基本道具：

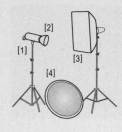

基本燈具

攝影棚內的基本燈光包括兩個四百瓦的閃光燈頭（flash head）與燈架 [1]、兩個反光罩（dish reflector）[2]、一個柔光箱 [3]、以及一個圓形反光板（disk reflector）[4]。把反光罩放在閃光燈頭上，可得到強烈的燈光；改用柔光箱則可得到柔和的燈光。若需要，可用圓形反光板把燈光反射回拍攝對象身上，使陰影區域變亮。

測光表（flash meter）／閃燈同步線（sync lead）

即便是閃光燈頭，也無法提供穩定不變的燈光，所以需要測光表才能搞清楚真正的曝光程度。把曝光表上的感光度設為 **100**，快門速度則設為約低於 **1/250**，實際數值視每臺相機的「閃光同步速度」（flash sync speed）各別調整。把閃光表放在拍攝對象臉孔前，啟動閃光燈頭，閃光表即會提供建議的光圈值。

手動模式（M）

在攝影棚中拍攝時，可將相機調成手動模式（M）。因為若使用閃光表，就不需要參考相機內建的曝光表了。請以閃光表所顯示的數值來設定相機的感光度、快門速度與光圈即可。

基本燈光設置

燈光設置的黃金準則就是「盡量簡化」。盡可能少用燈光,並且避免從過多不同的方向給拍攝對象打光。以下是一些基本的燈光設置:

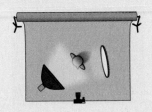

林布蘭光:柔光箱與反光板

擺好拍攝對象的位置,讓他們面對燈光,然後再請他們轉頭面對相機;有需要的話,利用反光板將陰影處打亮。拍攝對象與燈光的位置若是擺放正確,人物的臉頰上會出現明亮的三角形區域,如 p.113 的範例。

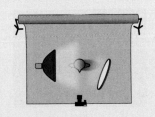

分割光(split):柔光箱與反光板

進一步移動燈光到拍攝對象的側面,人物會有半邊臉是亮的,而另外半邊是暗的。如果覺得明暗對比太過戲劇化,可以利用反光板來減低過度分割的狀態。

背景光:柔光箱、第二光源與反光板

使用白色背景時,在拍攝對象身後擺放另一個光源,可藉此打亮背景。確實讓背景曝光過度,就可以使它看起來是純白色而非灰色,塑造出典型的白背景作品。

常見問答

什麼鏡頭最適合拍攝人物？

若是要拍攝頭像，使用配有標準焦距、或是稍長焦距的定焦鏡頭即可。也可以多花點錢買有更大光圈如 **f1.4** 的鏡頭，但與額外的成本兩相權衡之下，這項花費通常不會帶給你直接的好處。若是要拍攝環境下的人物，需著重情境時，可以使用配有稍短焦距的鏡頭，但要留意變形的情況（參見 p.25）。

為什麼人物的眼睛會失焦？

如果選擇了淺景深、構圖緊湊的頭像，那麼你跟拍攝對象都得保持完全靜止不動才行。可能會發生的情況是，你本來對焦於他們的眼睛，結果按下快門時，你或是拍攝對象稍微移動了一點點，鏡頭就把焦距轉移到他們的鼻子或耳朵上了。使用三腳架有助於避免這種情況，或是在按下快門前再確認一次對焦位置、進行微調，或是使用 **f5.6** 左右、較小的光圈，增加對焦區域。

為什麼拍攝對象會變成剪影？

這是因為他們「背光」。拍攝對象的身後倘若有明亮的燈光，就會混淆相機的曝光測量，導致拍攝對象曝光不足。讓你的拍攝對象遠離背後的光源，或是使用曝光補償功能 ，皆可避免這種狀況（參見 p.41）。

為什麼我拍攝的人物，看起來那麼粗劣又失真？

你的拍攝對象是否不停地微笑？你是否允許他們去迎合鏡頭？他們的表情或姿勢是否有點矯揉造作？你有用相機內建的閃光燈嗎？你必須取得更多的掌控權，把速度放慢，等你的拍攝對象能量精力沒那麼充沛時，試著去挖掘出他們更為坦白真誠的一面，想辦法讓他們無法武裝自己。避免使用相機內建的閃光燈，盡量多利用自然光。

什麼時候該付錢給陌生人以拍攝他們的照片？

如果你態度良好地請求陌生人讓你拍照，他們幾乎都會樂於同意免費拍攝。但拍攝對象如果是某個顯然運氣不好的人，譬如無家可歸的流浪漢或是那些在較為貧窮的國家中掙扎求生的人們，那麼情理上你可能會想要給他們一些報償——即使他們沒有開口要求。不一定要給錢，在某些國家，筆是很值錢的物資，旅行隨身攜帶也很方便。

膠卷與數位，哪一種比較好？

某些攝影師偏好膠卷，因為膠卷洗出來的照片上會有顆粒，看起來更有「觸感」。用膠卷拍攝也會讓攝影師思考得較為縝密、慎重，因為每按一次快門，就得花一張底片的錢。當然啦，用膠卷拍攝，就無法在按下快門之後馬上查看影像；好處是這會讓你把注意力集中在拍攝對象以及拍攝作業上。還有一個常見的理由就是，數位中片幅相機（digital medium format camera）非常昂貴，所以對許多需要沖洗大型作品的攝影師來說，膠卷仍然是唯一的選擇。

為什麼即使採用大光圈，背景還是沒有脫焦？

因為你使用的是配有短焦距（廣角）的鏡頭，並且距離你的拍攝對象太遠。試著拉近鏡頭、放大你的拍攝對象，或是在更接近拍攝對象的位置進行拍攝（參見 p.121）。

什麼相機最適合拍攝人物？

每款相機都有優缺點，需要確認的是，你選擇了最合適的「片幅」去拍攝人物（參見 p.74~75）。可提升影像品質是中片幅與大片幅相機的主要優點，當需要把攝影作品輸出到極大尺寸時，仍可以保留細節，像是萊涅克・迪克斯特拉（p.64）、傑夫・沃爾（p.88）、湯瑪斯・魯夫（p.114），皆採用這類相機。但就功能性或便利性來說，大片幅相機遠遠不及較小的單眼相機、數位單眼相機或雙眼相機，而布魯斯・吉爾登（p.78）、弗雷德・赫爾佐格（p.116）、羅伯特・伯格曼（p.121）等攝影師，即為這類小相機的愛用者。

索引

粗體頁碼為照片（由原文首字 A-Z 順序排列）

圖片版權

p.10 © Ed Clark/The Life Picture Collection/Getty Images; p.12, 24, 25, 74, 75, 122, 123 Illustrations by Carolyn Hewitson; p.13 © Sam Abell/National Geographic Creative; p.14 Courtesy of the artist and Metro Pictures; p.17 © Sebastião Salgado/Amazonas/NB Pictures; p.18 Courtesy and © William Klein/Howard Greenberg Gallery; p.21 Courtesy and © Zed Nelson; p.22 © Getty Images/Masters/ Arnold Newman; p.26 © Donovan Wylie/Magnum Photos; p.28 © The Richard Avedon Foundation; p.31 © Hannah Starkey, courtesy Maureen Paley, London; p.32 © Margaret Bourke-White/Time Life Pictures/Getty Images; p.34 Photo courtesy and © Philip Haynes; p.37 © Will Steacy/Courtesy Christophe Guye Galerie; p.38 © The Estate of Garry Winogrand, courtesy Fraenkel Gallery, San Francisco; p.42 © Pieter Hugo. Courtesy of Stevenson, Cape Town and Yossi Milo, New York; p.45 Photo courtesy: Duke University, David M. Rubenstein Library/Special Collections; p.47 Estate of August Sander/DACS, London ©2015; p.48 Courtesy and © Luc Delahaye; p.51 © Joel Sternfeld; Courtesy of the artist and Luhring Augustine, New York; p.53 © Aperture Foundation Inc., Paul Strand Archive; p.54 © Estate of George Hoyningen-Huene/ Courtesy Staley-Wise Gallery, New York; p.60 Courtesy the artist; p.63 © Philippe Halsman/Magnum Photos; p.64 Courtesy the artist and Marian Goodman Gallery; p.67 Courtesy and © Richard Renaldi; p.69 Collection Société française de photographie; p.70 © Tehching Hsieh/Image from Out of Now: The Lifeworks of Tehching Hsieh, by Tehching Hsieh and Adrian Heathfield, published by the live Art Development Agency and The MIT Press; p.72 Courtesy the artist; p.76 © Henri Cartier-Bresson/ Magnum Photos; p.78 © Bruce Gilden/Magnum Photos; p.81 © Weegee (Arthur Fellig)/International Center of Photography/Masters/ Getty Images; p.82 © Robert Doisneau/Gamma-Legends/Getty Images; p.85 Copyright: Estate Otto Steinert, Museum Folkwang, Essen; p.87 © Gillian Wearing, courtesy Maureen Paley, London; p.88 Courtesy of the artist; p.92 © The John Coplans Trust; p.95 © Estate of Helen Levitt; p.97 Courtesy and © Dana Lixenberg; p.98 Image from the series: A Period Of Juvenile Prosperity 2006-2009 © Mike Brodie, Courtesy of the artist, Yossi Milo Gallery / M+B Gallery; p.101 Bill Brandt © Bill Brandt Archive; p.102 © Eggleston Artistic Trust. Courtesy Cheim & Read, New York; p.106 © Duane Michals. Courtesy of DC Moore Gallery, New York; p.108 Image copyright and courtesy Glen Erler/Family Tree; p.110 Image courtesy and © Roger Ballen; p.113 © Hendrik Kerstens. Courtesy Danziger Gallery, New York; p.114 Courtesy David Zwirner, New York/London/ © DACS 2015; p.116 Copyright Fred Herzog. Courtesy Equinox Gallery, Vancouver; p.118 Image courtesy of the Artist and Tolarno Galleries, Melbourne; p.121 Copyright © 1995 Robert Bergman. All rights reserved and derivatives strictly prohibited.

謝辭

非常感謝這個由一流的同伴、朋友、家人和攝影師團隊們所組成的堅強陣容：Sara Goldsmith、Sophie Drysdale、Peter Kent、Alex Coco、Lewis Laney、Eleanor Blatherwick、Abigail Brander、Nigel Howlett（nigelhowlett.co.uk）、Simon Tupper、（simontupperphotography. co.uk）、Matt Sills（mattsills.co.uk）、Bryony 及 Laurence Richardson、Muzi Quawson、Josh Parry（joshua-parry.com）、Nick Parry、Jeannette Lloyd Jones、Luke Butterly（lukebutterly.com）、Owen O'Rorke（farrer. co.uk），以及書中五十位深具特色的攝影家之中的每一位。還要特別感謝 Selwyn Leamy（selwynleamy.com）和 Melina Hamilton（melinahamilton.com）。